U0031693

茶道

———

茶碗中的
人心、哲思、
日本美学

目次
Contents

3

那些無法從自身偉大之處感受渺小的人，往往容易忽略他人渺小之處的偉大。

茶道是對不完美的崇拜，是試圖實現不可能事物的溫柔嘗試，一如人生。

若是有一天我們的藝術與理想終將獲得應有的尊重，那我們樂意等待。

以茶享受傍晚，
以茶慰藉長夜，
以茶迎接晨曦。

第一章　人情の碗

人情茶碗

茶一開始是藥材，後來成為一種飲品。在西元八世紀的中國，茶作為上流社會的娛樂消遣，躋身於詩歌的領域。西元十五世紀時，日本人將其昇華成唯美主義的信仰──茶道。茶道是對庸碌日常中美好存在的仰慕。它教導我們懂得純粹與和諧，人與人之間相互關愛的奧秘，以及社會秩序中的浪漫主義。本質上，茶道是一種對不完美的崇拜，是試圖實現不可能事物的一種溫柔嘗試，一如人生。

茶的哲學並非只是一般大眾認為的唯美主義，它結合了道德規範與宗教信仰，表達出對人類與自然的整體見解。它是衛生學，強調清潔；它是經濟學，在簡樸中展現舒適，而非複雜與奢華；它是道德幾何學，界定了我們和宇宙萬物間的平衡。它讓所有茶道信仰者成為品味上的貴族，由此展現東方民主的真諦。

8

日本長年與世隔絕，有助於內省，對茶道的發展極有助益。舉凡我們的起居和習慣、服裝和飲食、瓷器、漆器、繪畫，甚至文學，無一不受到茶道的影響。每個研究日本文化的人都無法忽視茶道的存在。

它處身於優雅貴婦的閨房中，同時也進入平民百姓的陋居裡。它讓農民學會如何插花，讓貧賤工人懂得領會山水之美。若是有人對人生中亦莊亦諧的趣事無動於衷，在日常用語中，我們會說此人「肚中無茶水」。相反地，對於無視世俗悲劇，只知沉溺於喧嚷嬉鬧、不知自制的唯美主義者，則會被說是「茶水太多」。

的確，局外人可能不懂我們為何要無事生非。他會說：這根本是「茶碗裡的風暴」嘛[1]！然而，畢竟人生的享樂之碗是如此之小，很快就會充滿淚水，對無限難以抑制的渴望讓我們選擇輕易將它一飲而

盡，所以我們不該責怪自己在茶碗上大作文章。人類還做過更糟糕的事。我們崇拜酒神，做沒有節度地獻祭；人們甚至過度美化戰神的血腥形象。那麼我們何不將自己獻給山茶花2女王，在從她的祭壇流洩出的同情暖流中狂歡？新加入的信徒們或許能從象牙白瓷杯裡的琥珀液體中，品嘗到孔子的親切寡言、老子的痛快諷刺，以及釋迦牟尼遠離塵世的芳香。

那些無法從自身偉大之處感受渺小的人，往往容易忽略他人渺小之處的偉大。西方人一般沉溺在自己的志得意滿裡，茶的儀式在他們眼中不過是眾多怪事的另一個例子，構築了他們心中離奇和幼稚的東方。當日本沉浸於和平的優雅藝術時，西方人視日本為蠻夷之邦；而當日本開始在滿洲戰場上進行大規模屠殺時，西方人改稱日本為文明

10

國家。近來，西方對武士道──能讓我們的士兵歡喜於自我犧牲的死之藝術──有許多評論，卻鮮少有人注意到代表生之藝術的茶道。若是得經過殘酷的戰爭才能贏得文明之名，那我們樂於永遠野蠻；若是有一天我們的藝術與理想終將獲得應有的尊重，那我們樂意等待。

西方何時才能理解或是試著理解東方呢？關於亞洲人的事實與幻想被編織成一張古怪的網，其模樣總是令我們亞洲人十分驚駭。西方人認為我們以蓮花的香氣為食，或是靠吃老鼠或蟑螂為生。這些形象所象徵的要不是虛弱的迷信，就是低下的感官。他們嘲笑印度人的靈性修行是無知，中國人的莊重嚴謹是愚蠢，日本的愛國精神是宿命論的結果。甚至說亞洲人因為神經組織遲鈍，比較不會感到疼痛！

你們西方人想找樂子的話，何不讓我們來幫幫你們？亞洲人準備了

回禮。假如你們知道亞洲人是如何想像與撰寫有關你們的事，會發現當中存在更多的笑料。你們的前景看來總是充滿魅力，對好奇心抱持無意識的崇拜，或是對於新奇、無法定義的事物擲以無聲的憤慨。一直以來，你們被投注的美德太過精雕細琢，以致無人羨慕，你們被指控的罪名則過於美麗，讓人無法判罪。古時候的作家——我們所認識的智者——曾警告我們西方人會把毛茸茸的尾巴藏在外衣下，還經常將新生兒烹煮成肉塊來進食！不，我們還有更糟糕的描述，過去，我們一直認為你們是世界上最不切實際的人，因為你們總是光說不練。

如今，我們之間諸如此類的誤解正在迅速消失。貿易上的需求迫使許多東方港口開始使用歐洲各國的語言。亞洲的青年們為了接受現代教育，成群結隊地前往西方留學。即使尚未洞悉西方文化的奧義，至

少我們有心學習。我有些同胞過度接納了西方的習俗和禮儀，誤以為穿起硬領衫和戴上高禮帽就能獲得你們的文明。這樣的矯揉造作固然可悲可嘆，卻表現出我們願意卑躬屈膝來靠近西方世界。

遺憾的是，西方人的態度並不利於理解東方。基督教的傳教士只願來東方傳授，卻不願從東方領受。對東方的了解，不是來自過路旅人不可靠的奇聞軼事，要不就是依賴對東方博大文學的簡陋翻譯。像拉夫卡迪奧‧赫恩[3]那樣有俠義心的筆，或是如《印度人的生活觀點》作者[4]一般，以亞洲人自身的情感火炬來照亮東方黑暗的作家，真是少之又少。

我這樣的直言不諱或許正洩露出自身對茶道的無知。茶道的優雅精神正是要求我們僅說出應該說的話，再無贅言。但我並非有禮的茶

士。新世界與舊世界間的相互誤解已經造成太多的傷害，若有人為促進更進一步的理解而盡一份薄力，並不需要為此道歉。假如當初俄羅斯願意紆尊降貴來了解日本，二十世紀初就不會出現血淋淋的日俄戰爭景象。對東方問題的輕蔑與忽視，為人類帶來了多麼悲慘的後果。

歐洲帝國主義在大肆宣揚著荒謬的「黃禍」時，並未意識到亞洲也會有因殘酷的「白禍」而覺醒的時候。西方人或許會嘲笑我們東方人「茶喝太多」，但我們又何嘗不會懷疑你們西方人骨子裡是不是「根本沒有茶」呢？

讓我們停止東西大陸間的相互諷刺吧！我們皆受惠於這個半球，若是不能變得聰明點，至少也要懂得悲憫。即使東西兩方各自朝向不同的方向發展，但沒理由兩邊不能互相截長補短。你們以內心的平靜作

14

為代價取得了擴張，我們創造了能略微抵抗侵略的和諧。你們相信嗎？在某些層面上，東方可是遠勝於西方呢！

不可思議的是，東西方如此迥異的人性，如今在茶碗中相遇了。茶道是唯一受到全世界普遍尊敬的亞洲禮儀。白人對我們的宗教和倫理嗤之以鼻，但對於接納這個褐色飲料卻毫不猶豫。下午茶如今在西方社會中已經具有重要功用，從杯盤微妙的碰撞聲中，從女主人殷勤宴客時柔和的衣裙摩擦聲中，以及從是否需要奶精砂糖的日常問候裡，我們可以得知：西方無疑地已經建立起對茶的崇拜。面對一杯味道不知好壞的茶，客人願意順從地等待。單從這一個例子我們即可看出東方精神遠占上風。

歐洲最早關於茶的記載，據說是來自一個阿拉伯旅者的敘述，據

描述，西元八七九年後中國廣東主要的財政來源是鹽和茶的稅收。馬可波羅在遊記中也曾寫道，在西元一二八五年，有個中國的財政官員因為任意提高茶稅而被罷職。直到地理大發現時代[5]，歐洲人民對遠在世界另一邊的東方才開始有了更多的認識。十六世紀末，荷蘭人帶來了以下消息：東方人用灌木的葉子製作出一種可口的飲料。如喬瓦尼・巴提斯塔・賴麥錫（Giovanni Batista Ramusio, 1559）、阿爾麥達（L.Almeida, 1576）、馬菲諾（Maffeno, 1588）、塔雷拉（Tareira, 1610）等旅人的紀錄中，皆提到了茶的種種。在一六一〇年，荷蘭東印度公司的船隻首次將茶葉帶進歐洲。一六三六年，茶葉來到法國。一六三八年，茶傳到了俄羅斯。英國則是於一六五〇年迎來茶葉，並如此談論它：「風味絕佳並受到所有醫生認可的中國飲料，中國人稱它為茶，其他國家則稱之為 Tay 或是 Tee」。

如同世界上所有的美好事物，茶在推廣上也遇到了反對聲浪。異教徒如亨利‧薩維（Henry Saville, 1678），譴責喝茶是種骯髒的習俗。喬納斯‧漢威（Jonas Hanway, Essay on Tea, 1756）提到喝茶有損男人儀表，會令女人失去美貌。起初，茶的高價（一磅約十五或十六先令）讓一般平民無法消費享用[6]，茶成了「御用級的娛樂享受，王公貴族之間的贈禮」。然而，在種種不利的條件下，飲茶這件事依然以驚人的速度流傳開來。十八世紀前半個世紀，倫敦的咖啡館實際上都成了茶館，成為像艾迪生（Addison）或史提勒（Steele）等文人雅士經常出沒的場所，他們在「茶碟」上度過了悠閒時光。沒多久，茶隨即成為生活必需品，也就是可課稅的對象，而這一點讓我們想起，茶在近代史上扮演了多麼重要的角色。美洲殖民地的人民一直忍受著壓迫，直到茶被課以重稅，他們的忍耐也到了極限。民眾將茶葉貨櫃推

17

入波士頓灣中，而這正是美國獨立的開端。

茶的滋味有種微妙的魅力，這使得它難以抗拒，也成為被理想化的事物。西方的幽默作家很早就將自己的文采和茶的香氣融合在一起。茶沒有葡萄酒般的傲慢自大，也沒有咖啡的孤芳自賞，更沒有可可的虛假天真。一七一一年的《旁觀者》[7]便曾說道：「在此將我的想法誠摯地推薦給所有作息規律的家庭，每天早晨撥出一小時來享用熱茶、麵包與奶油，我也懇切地建議這些家庭訂閱此份報紙，因為它將每天準時到府，成為您喝茶準備的一部分。」山謬・強森（Samuel Johnson）[8]對於自身形象則是如此描述：「一個頑固且厚顏的飲茶者，二十年來吃飯一定配上這充滿魔力的植物所泡製出的飲料。他以茶享受傍晚，以茶慰藉藉長夜，以茶迎接晨曦。」

18

公開表示自己是茶道崇拜者的查爾斯・蘭姆（Charles Lamb），曾說：「我所知道的最大喜悅，是暗地裡行善，然後偶然間被發現。」這聽來真像是茶道的真理。茶道正是這樣的一門藝術，它隱藏了你可能發掘的美麗，暗示了你對於顯露的顧慮。茶道高尚的奧秘在於冷靜而徹底地自我嘲笑，而這正是幽默本身——微笑的哲理。就這個層面來看，每個名副其實的幽默作家都可稱作茶思想家，比如薩克雷，當然，還有莎士比亞。向物質主義抗議的頹廢派詩人（這世界什麼時候不頹廢了？），在某種程度上也體會到了茶道的精神。也許，正是我們對「不完美」的嚴肅凝視，今日的西方與東方才能在互相慰藉中相會。

據道教徒說，在「無極」的太初時期，「靈」與「物」展開了一場生

19

死決鬥。最後是黃帝——也就是太陽神，打敗了掌管黑暗與大地的惡魔——祝融。巨人祝融承受不住臨死前的痛苦，一頭撞向天頂，將玉製的藍天撞成碎片，群星因而失去居所，月亮在荒涼龜裂的暗夜中漫無目的遊走。絕望的黃帝四處尋找能補天的人。終於，尋找不是枉然，東方大海上一頭頂長角、尾巴似龍，身披火焰盔甲的女神女媧絢爛登場。她從具有魔力的大釜中焊接出五色彩虹，重建了中國的蒼穹。不過有人說女媧漏補了天空中兩道細小的裂縫，也因此有了後來的愛的二元論——兩個靈魂在太空中流轉，直在形成完整的宇宙之前永不停歇。我們每一個人，都需要重新打造一片屬於自己的希望與和平的天空。

現代人的天空，其實已經在爭權奪利的巨大鬥爭下支離破碎。這

個世界在自私與庸俗的陰影中摸索前進，知識得用良心做代價，行善是以功利爲目的。東方與西方就如同兩條被丟在翻騰大海上的龍，爲了奪回生命中的寶物，徒勞地掙扎。爲了修補這個巨大的破洞，我們將再次需要女媧，我們在等待偉大的天神。與此同時，讓我們輕啜一口茶吧！午後的陽光照亮了竹林，泉水在歡欣流動，松樹的颯颯聲在我們的茶壺中響起。讓我們夢見生滅，流連在這美麗而愚鈍的事物中吧。

注

1 作者將英文俚語 a tempest in the teapot（茶壺裡的風暴）改寫爲 a tempest in the teacup（茶碗裡的風暴）。

2　Camellias，茶為山茶屬植物。

3　Patrick Lafcadio Hearn（1850-1904），即日本小說家小泉八雲，為英國籍，一八九六年入籍日本後取名小泉八雲，他集結日本民間故事寫成的《怪談》一書，被認為開啟了後來的日本怪談文學。

4　《The Web of Indian Life》，作者為 Nivedita 修女。書中討論了印度教教徒、種性制度、印度女性地位等，一九〇四年推出後引發熱烈討論。

5　指十五世紀到十七世紀期間，歐洲各國為尋找新貿易路線和貿易夥伴所展開的遠洋探索，又名大航海時代。期間發現了許多當時歐洲人不知道的地域與國家。

6　一磅＝四五四公克；十七世紀中期，一般英國人年收約五〇英鎊，按照舊幣制，一英鎊等於二〇先令。此處的物價可以換算成四五四公克的茶葉約相當於當時一般人五分之一的薪水。

7　《The Spectator》，由 Joseph Addison 和 Richard Steele 創辦，一七一一年至一七一二年間發刊的英國日報。

8 Samuel Johnson（1709-84），英國文豪，生平編撰了《英語字典》，直到牛津英語辭典出現前是英語歷史上最具影響力的字典之一。

9 Charles Lamb（1775-1834），英國作家，與姐姐瑪麗根據莎士比亞的戲劇改寫成《莎士比亞戲劇故事集》。

永生存在於萬物無窮的變化中。

茶道是場即興演出，
情節由茶、花和畫編織而成，
當中沒有任何顏色破壞茶室的色調，
沒有任何聲響擾亂事物的律動，
沒有任何姿勢攪擾環境的和諧，
沒有任何話語打破周圍的統一，
所有的動作都以簡單而自然的方式呈現——
一如茶儀的目標。

24

第二章　茶の流派

茶的流派

泡茶是一門藝術，需要大師的手藝來帶出茶最高尚的品質。茶有好茶壞茶，正如畫作有良莠之別──雖然一般總以後者居多。沒有任何秘方可以教你如何泡出一壺完美的茶，就像提香[1]或雪村[2]的名畫創作也毫無規則可循。每一種茶葉的泡法都有自己的個性，有它與水量水溫之間特別的契合度，有相伴的世襲記憶，還有它述說故事的獨特方式。真正的美永遠都會存在這裡頭。藝術與人生當中那簡單又根本的法則，社會大眾總是無法認清，而我們又因此蒙受了多少損失呢？

明朝詩人李竹懶[3]曾感嘆這個世上有三件事最可悲：「天下有好茶，為凡手焙壞；有好山水，為俗子妝點壞；有好子弟，為庸師教壞。真無可奈何耳。」[4]

和藝術一樣，茶也有分時期和流派。茶的發展史可粗略分成三個主

26

要階段：煎茶、點茶和淹茶。我們現代的泡茶屬於最後這一派。這幾種不同的品茶方式展現出各時期盛行的精神風氣。生命本身就是一種表達，我們無意中的行為舉止經常會洩露自己內心最深層的想法。孔子曰：「人焉廋哉！」[5] 或許我們在小事上展露出過多的自我，是因為我們沒有什麼值得隱藏的偉大之處。日常的瑣碎小事，與哲學或詩歌的最高成就一樣，都說明了民族的理想。就像歐洲人對葡萄酒的不同偏好顯現出歐洲各個時期各民族的不同氣質，飲茶的理想方式也反映了東方文化的多元心境。煎煮用的茶餅、擊拂[6] 用的茶末，以及淹泡用的茶葉，展現了中國唐、宋、明三朝各自的情感脈動。若是我們要借用已經被過度濫用的美術術語來分類，或許能將茶的流派各自名為古典主義、浪漫主義和自然主義。

27

原產於中國南方的茶樹，很早就為中國植物學界與醫藥學界所知。

茶曾以許多名稱出現在古書中，如荼、檟、蔎、茗、荈等，並且以消除疲勞、悅心強志、護眼明目等功效獲得高度評價。當時茶不僅可內服，也常被製成外敷膏藥來緩解風濕疼痛。道士認為它是煉製長生不老藥的重要材料。僧人則廣泛地運用它來防止自己在長時間靜坐冥想時昏昏欲睡。

西元四、五世紀時，茶成為長江流域居民最愛的飲品，也差不多就是這個時期，現代所使用的茶字形成，明顯地是古書中荼字的訛用。南朝的詩人曾留下「玉漿之沫」的殘章斷簡，表達他們對茶的熱愛。當時的皇帝將珍貴的茶葉賜予功績顯著的高官大臣作為獎賞，不過那個時期喝茶的方式還相當原始。茶葉蒸熟後在研缽裡搗碾，製成

28

茶餅，然後和米、薑、鹽、陳皮、香料、牛奶等一同煎煮，有時甚至還會加入蔥！這種做法還存在於現今的藏人與許多蒙古部族當中，他們會將前面說過的材料煮成獨特濃稠的茶湯。俄羅斯人喝茶會放檸檬片，是跟中國商隊學來的，這也說明了古代喝茶方式的存留。

要將茶從粗糙的狀態中解放並引領至最終的理想境界，需要的是唐朝的奇才。八世紀中的陸羽，成了我們首位的茶的使徒。陸羽出生於佛教、道家、儒家尋求互相融合的時代，當時的泛神論倡導宇宙萬物皆為神的和平思想。詩人陸羽在「茶儀」中看到了支配萬物的相同和諧與秩序。在著作《茶經》（茶的聖經）裡，他制定了茶的規範。從此，陸羽被信奉為中國茶商的守護神。

《茶經》分成三卷共十章。陸羽在第一章探討茶的起源，第二章談

29

到採製茶葉的器具，第三章則論及茶葉的挑選。根據陸羽的說法，最優質的茶葉必須具有像胡人皮靴上的皺褶，像強壯閹牛頸下垂肉的波紋，展開時如雲霧繚繞出谷，隱泛微光就像輕風拂過湖面，也像雨後大地，既濕潤又鬆軟。[7]

第四章中列舉與細述二十四種茶具，從鼎狀的「風爐」[8]開始，一直談到能收納所有器具、竹編的「都籃」[9]。在本章可注意到陸羽對道教的象徵符號有所偏愛，藉此來觀察茶對中國瓷器的影響也饒富興味。

眾所周知，中國瓷器的起源來自於再現玉石溫潤細緻色澤的嘗試，在唐朝於是發展出南方的青瓷與北方的白瓷。陸羽認為青色是茶碗的理想顏色，因為它使茶色更添綠意，而白瓷則會讓茶色帶淺粉色，看來風味欠佳。不過這是因為當時陸羽用的是茶餅。到後來，當宋朝的人

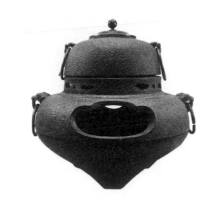

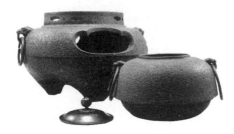

風爐
置於地版上的火爐，中間挖空爲炭火放
置處，用於五月至十月氣溫較高的季節。

開始使用茶末，他們就偏好藍黑色與深棕色的厚重茶碗。明朝時變成淹茶的方式，則是輕薄的白瓷器皿更受到喜愛。

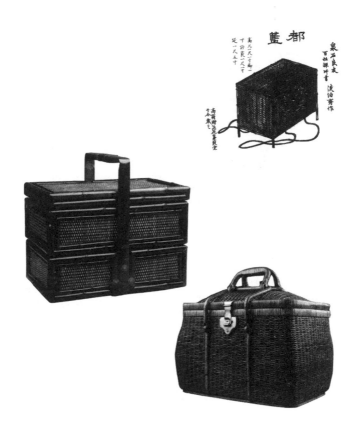

各式都籃；「都籃，以悉設諸器而名之。」《茶經》
都籃，又作「都藍」，「都」有「所有」、「全部」之意，
除了收納茶具、酒器，也可擺置茶席間作為花器使用。

第五章，陸羽描述了煮茶的方法。煎煮茶時，他只加入鹽這個配料，其他配料皆被排除。針對被大肆討論的水質及水溫，他也在這章作了詳細的闡述。煎煮茶的水，陸羽認為山泉水最佳，河水和泉水次之。煮水可分成三個階段：當魚目般的小泡冒出水面時，稱為一沸；當水晶珠子般的泡泡滾動如泉湧時，稱為二沸；當壺裡的水波濤洶湧翻騰不已時，稱為三沸。[10] 茶餅要先在火邊烘烤到如嬰兒臂膀般柔軟，然後夾在精緻紙張間磨碎。一沸時放鹽、二沸時加茶，到了三沸時加一勺冷水至壺中，讓茶沉澱並甦醒「茶水的朝氣」。之後便可將茶倒入茶碗飲用。啊，如甘露般甜美！那細碎的茶葉，如同高掛在晴朗天空中的片片鱗雲，抑或漂浮於翠綠溪面上的朵朵睡蓮。正是這樣的飲料讓唐朝詩人盧仝寫下：「一碗喉吻潤。二碗破孤悶。三碗搜枯腸，唯有文字五千卷。四碗發輕汗，平生不平事，盡向毛孔散。五

碗肌骨清。六碗通仙靈。七碗吃不得也，唯覺兩腋習習清風生。蓬萊山，在何處？玉川子，乘此清風欲歸去。」[11]

《茶經》剩下的章節講述了包括一般常見的飲茶方式，歷史上愛喝茶的名人摘要，中國著名的產茶地區，製茶煮茶可能的多樣變化，茶具的插圖繪製。可惜最後一章已佚失。

《茶經》的問世必定在當時造成一陣轟動。陸羽與唐朝代宗（726-779）交好，他的名聲也吸引了許多追隨者。據說，一些對喝茶極為講究的人能夠分辨出陸羽和他的弟子所泡的茶有何不同，也有官員因為不識茶聖親自泡的茶而被歷史記上一筆。

到了宋朝點茶開始盛行，開創了茶的第二個流派。在石臼中將茶

葉研磨成細緻粉末，朝磨好的茶末倒入熱水，用精巧竹製的茶筅攪拌擊拂。新的煮茶方式對陸羽時期流傳下來的茶器以及茶葉的揀選都帶來了一些更動，鹽也從此被摒棄不用了。宋朝的人對茶的熱情毫無止境，茶客會互相切磋點茶技藝，也會定期舉辦競賽來分出茶藝高下。宋徽宗（1082-1135），這個藝術造詣太高而無法當個賢君的皇帝，曾為獲得稀有茶種不惜砸下重金，他還親自寫下一篇論述二十種茶葉的文章，並評定「白茶」是其中最稀有、品質最好的茶種。

宋人的「茶的理想」有別於唐人，而這也反映出兩者對於生命的不同見解。唐人嘗試意象，宋人追求具體。根據新儒學的精神，宇宙的法則並非反映在現象世界當中，而是現象世界本身即為宇宙法則。永劫不過是剎那之間，涅槃永遠在掌握之中。道家認為永生存在於「萬

物無窮的變化」中，而這個觀念滲透了宋人的思維模式。令人興趣盎然的是過程，而非行為；至關重要的是去完成，而非完成。如此一來，人類和自然萬物即為一體，生命被賦予了新的意義。茶，不再是富有詩意的消遣娛樂，而是成為一種自我實現的方法。王禹偁[12]如此讚頌茶：「沃心同直諫，苦口類嘉言。」[13]蘇東坡則形容茶擁有純淨無瑕的力量，如同賢能君子勇於對抗腐敗。[14]佛教徒中，南宗禪一派納入了道家學說，建立起一套考究縝密的茶典儀式。僧侶齊聚在達摩祖師的畫像前，遵循隆重的聖禮儀式，用同一個茶碗輪流喝茶，這樣的禪宗禮儀最後在十五世紀發展成為日本的茶道。

　　不幸的是，十三世紀蒙古族的勢力迅速崛起，他們侵略並征服中國，建立了元朝，而宋朝的文化成果在元朝野蠻的統治下被摧毀殆

36

盡。漢人建立的明朝在十五世紀中期嘗試振興中華文化，卻被內憂所擾，而中國在十七世紀再次落入了外夷滿族的統治。前幾朝的禮儀習俗全都化爲烏有。點茶的煮茶方式被全然遺忘。我們可以發現，明代學士[15]對於宋代典籍中提及的茶筅，茫然不知形狀爲何。如今的茶的泡法是將茶葉放入茶碗或茶杯中，用熱水浸泡後飲用。西方世界之所以對古早時期的飲茶方式一無所知，也是因爲歐洲到了明朝末期才接觸到茶。對近代的中國人來說，茶雖可口，但不再是生活的理想，國家長久以來的災難，奪去了他們對於追求人生意義的熱情。他們成了現代人，也就是說，變得既老成又實際。他們對於詩人和古人所構築出的幻象，那永恆的活力與朝氣，不再具有崇高的信念。他們折衷而謙恭地接受了天地萬物的傳統，他們和自然嬉戲，卻不願屈尊來征服或敬拜自然。他們所泡的茶，經常散發出花的芳香，但茶碗之中已不

37

復見唐朝的浪漫和宋朝的禮儀了。

緊緊跟隨中國文明腳步的日本，自然也熟悉茶的三階段發展。史書記載，早在西元七二九年，日本聖武天皇便在奈良的宮殿裡賜茶予百名僧侶，當時的茶葉很可能是遣唐使從中國帶回，並按流行的方式來煮製。西元八〇一年，最澄和尚[16]將一些從中國帶回的茶籽種植於叡山[17]。接下來數百年間，茶園在日本相繼出現，日本貴族和僧侶也紛紛愛上了飲茶。西元一一九一年，赴中國研習南宗禪學的榮西禪師[18]將宋茶引進日本，當時他帶回的新茶種在三處種植成功，其中一處是靠近京都的宇治，至今仍以產出世界頂級好茶而負盛名。

南宗禪學在日本的迅速普及，帶動了國內宋代飲茶禮法與飲茶理想的發展。到了十五世紀，在足利義政[19]將軍的扶持下，茶道儀式完全

成型，成為了獨立的民間儀式。從此，茶道在日本正式確立。中國後來使用的淹茶法到十七世紀中才為日本所知，相較之下，對日本來說是較新的方法。在日常飲用上，雖然淹泡用的茶葉取代了粉末狀的抹茶，但抹茶依舊保有茶中之茶的地位。

在日本茶道儀式中，我們可以看到飲茶理想的極致。一二八一年，日本成功抵擋住蒙古大軍的入侵，使得不幸因游牧民族侵襲而被阻斷的中國宋代文化得以在日本繼續發展下去。茶道對日本人來說，已不僅是理想的飲茶形式，更是一種人生藝術的宗教。這個飲料，成為崇拜純淨與高雅的理由，成為主人結合賓客在當下創造世間無上幸福的神聖職責。在生命的陰鬱荒漠中，茶室是一片綠洲，疲憊的旅人在此相聚，飲下一解藝術鑑賞之渴的甘泉。茶道的儀式是場即興演出，情

39

節由茶、花和畫編織而成。當中沒有任何顏色破壞茶室的色調，沒有任何聲響擾亂事物的律動，沒有任何姿勢攪擾環境的和諧，沒有任何話語打破周圍的統一，所有的動作都以簡單而自然的方式呈現——一如茶儀的目標。而不可思議的是，目標總是能成功達成。一切的背後隱藏著微妙的哲理，茶道的思想其實就是道家哲學的化身。

注

1　Tiziano Vecellio（1488-1576），文藝復興時期義大利代表畫家。

2　雪村周繼（1504-1589），日本室町時代水墨畫家。

3　李日華（1565-1635），號竹懶，明代書畫家。

4　語出《紫桃軒雜綴》〈卷之二〉，意指好茶被拙劣的泡茶手法給徹底浪費、好畫因膚淺崇拜遭到降格、好青年受到錯誤教育誤了前途。

5　語出《論語》〈為政〉，意指（在仔細的觀察下）人心無法隱藏。

6　點茶中，將茶碗中的茶末加入熱開水後以茶筅或茶匙攪拌，使得茶末和水相互混合成乳狀的泡茶方式。

7　「如胡人靴者蹙縮然，犎牛臆者廉襜然，浮雲出山者輪菌然，輕飆拂水者涵澹然……又如新治地者遇暴雨，流潦之所經。」《茶經》〈三之造〉

8　架高煮茶鐵釜的爐具。

9　能將茶事中所需器物完全收納的竹籃。

10　「其水，用山水上，江水中，井水下……其沸如魚目，微有聲，為一沸。緣邊如湧泉連珠，為二沸。騰波鼓浪，為三沸。」《茶經》〈五之煮〉

11　唐代詩人盧仝愛茶成癖，因常在「玉川泉」汲水烹茶而自號玉川子。文中詩句出自《走筆謝孟諫議寄新茶》，人稱「玉川茶歌」或「七碗茶歌」，內容描述了品茶的絕妙感受。盧仝以此詩留名茶史，與陸羽的《茶經》齊名。

12　王禹偁（954-1001），字元之，北宋詩人。

13　語出《茶園十二韻》，作者以喝茶比喻向人直言規勸，而茶的微妙苦味讓人想起忠言的後味。

14　蘇東坡善於品茶、煮茶、種茶，曾寫下約八十首關於茶的詩詞。

15　此處指明代的大學士邱濬（1421-1495），朱子學者，著有《大學衍義補》等書。

16　最澄和尚（767-822），日本天台宗的開創者。

17　位於京都府與滋賀縣的交界。

18　榮西禪師（1141-1215），日本臨濟宗的創始人。榮西禪師將佛教教義與日本文化結合，促進了日本佛教的發展。

19

足利義政（1436-1490），日本室町時代第八代將軍。後世評價他在政治上的統治失敗，但他庇護藝術人士，在文化上有諸多貢獻。

空的存在就是讓你能夠進入，
填上你所有的美學感受。

唯有理解對立，
才能領悟真理。

禪認可了世俗現實與精神心靈同等重要。
事物在大脈絡之下並沒有貴賤之分，
原子也可能擁有和宇宙同等的可能性。

許多禪學上重要的討論，
都在庭院除草、廚房削皮或是侍奉茶水的過程中發生。
禪從生活中的微小事件構思偉大，
這正是茶道的理想。

第三章　道教と禅道

道與禪

茶與禪學的關聯眾所皆知。我們已經談論過茶儀作為禪學儀式的衍生發展，而道家思想的始祖──老子，這個名字也和茶的歷史沿革密不可分。中國介紹風俗民情由來的教科書中曾提及，為客人奉茶的禮節源自於老子的知名弟子關尹，他是最初在函谷關給「老哲人」呈上一碗金色仙藥的人。[1] 我們或許不該再繼續討論這故事的真偽，但作為確認早期道教徒服用茶的證據，它還是具有價值的。對於道家與禪學，我們感興趣的主要是那些茶道中體現的，關於對生命和藝術的理念。

關於道家與禪學的教義學說，雖然有些值得讚揚的試譯之作[2]，但遺憾的是目前為止適切的介紹尚未出現。

翻譯總是會和原文有落差，就像明代一作家所說，再好的翻譯，也

46

只能像織錦的背面——能看到一針一線，卻見不到絕妙的花色或圖樣。不過話說回來，又有哪些偉大教義是可以簡單闡釋的呢？古聖先賢的教誨從來不以系統化的形式呈現。他們的講法似是而非，就怕說出不完全的真理。一開始，他們講話如愚者，結束時，讓聽眾成了智者。老子用他超脫世俗的幽默說說道：「下士聞道，大笑之，不笑不足以爲道。」[3]

道，照字面的意思就是「路徑」，也被分別翻譯成「道路」（the Way）、「絕對真理」（the Absolute）、「法則」（the Law）、「自然」（Nature）、「至理」（Superme Reason）和「形式」（the Mode）。這些譯法皆無誤，道家根據探討主題的不同，會賦予「道」字不同的意義。老子自己如是說：「有物混成，先天地生。寂兮寥兮，獨立而不

47

改，周行而不殆，可以為天下母。吾不知其名，字之曰道。強為之名，曰大。大曰逝，逝曰遠，遠曰反……」[4]這裡的「道」與其說是「路徑」，更像是「通道」，它是宇宙變化的精神──一種永恆的生成，為了轉化成新形態而回歸本質。「道」回歸自身時的形象是深受道教徒喜愛的龍，如雲朵般聚散自如，或許也可解釋為大轉化。主觀地說，它是天地萬物之母。它的絕對即是相對。

我們首先應該牢記的，是道家和其正統後繼者禪宗相同，代表了中國南方思想中的個人主義傾向，與中國北方以儒家思想為中心的集體主義截然不同。國土面積和歐洲差不多大的中國，因為橫貫其中的兩大河系，形成了不同的風俗人情。長江與黃河，就好比地中海與波羅的海。即使到了今日，儘管經歷了數百年的統一，中國南北方民族在

48

思想與信仰方面的差異，就像拉丁民族與日耳曼民族間的差異一樣。在通信比現在艱難許多的古代，尤其是封建時代，這種思想上的差異更爲顯著。一方的藝術和詩歌所呼吸的空氣迥異於他方。從老子及其追隨者身上，從長江流域自然詩派的先驅屈原身上，我們發現的是與同時代北方作家所抱持的乏味倫理觀不相容的一種理想主義，而老子還是活在西元前五百多年的人物。

道家思想早在別稱老聃的老子出現前就已萌芽。在一些中國古書的紀錄中，尤其是在《易經》，已經顯示了道家思想。不過，中國古代文明注重的是律法及習俗，此風氣在西元前十六世紀周朝的建立達到鼎盛，造成個人主義思想的發展受到長期壓抑，直到周朝解體分裂，無數的獨立王國建立，個人主義才得以在自由思想的土地上開花。老

子和莊子都是南方人，也是新學派最偉大的倡導者；另一方面，孔子與追隨他的廣大弟子則致力於保留古人的傳統。若是對儒家思想沒有基本的認識就無法理解道家哲學，反之亦然。

前面曾提過，道家的「絕對」即是「相對」。在倫理道德上，道家譴責法律以及社會的道德規範，對道家信仰者而言，對與錯，不過是相對的說法。定義就是一種限制──「固定」和「不變」不過是表示停止生長的詞彙。屈原曾寫道：「聖人不凝滯於物，而能與世推移。」⁵我們的道德標準源自於社會過去的需要，但難道社會會一直維持同樣的狀態嗎？遵循共同的傳統，需要個人不斷為國家做出犧牲。為了維持這個巨大的假象，教育獎勵了一種無知。人們不被要求具有真正高尚的品德，而是行為舉止得宜。

我們的個性惡劣，因為自我意識過度膨脹；我們從不原諒他人，因為知道自己理虧；我們安撫良知，因為害怕告知他人真相；我們假裝驕傲，因為害怕對自己吐實。當世界本身是如此地荒謬可笑，讓人如何能嚴肅對待？以物易物的精神無處不在。

看看那些自鳴得意的推銷員，說著名譽與貞節，卻在販賣善良與真理！人們甚至連所謂的宗教信仰都買得到，而那其實不過是在尋常的道德觀上加上鮮花和音樂讓一切神聖化的事物罷了。若將附屬品都拿走，教會還能剩下什麼呢？信徒的人數卻還是不可思議地在成長，因為販售價格低廉得荒唐——一次禱告即可拿到通往天堂的門票、一張文憑即可獲得榮譽公民賞狀。快收起你的鋒芒，若是你的才華被世人得知，馬上就會被公開拍賣，價高者得。為何世間的男男女女如此喜

歡宣傳自己呢？這難道不是人類自奴隸時代衍生出的本能嗎？

道家思想的雄偉，在於它突破當代思考的力量，以及左右後世發展的能力。道家思想在統一中原的秦代十分活躍，而秦也是中國被稱為「China」的原由[6]。若我們有時間留意一下道家對當時的思想家、數學家、兵法家、玄學家、煉金術士以及之後長江流域的詩人作家的影響，會覺得頗值得玩味。我們不應該忽視當時的名家諸子，他們就名實來辯論白馬非馬[7]——究竟白馬眞實存在是因為牠的白，還是因為牠的形體？我們也不應該忽略了六朝的清談名士，他們是禪學的思想家，沉迷於談論「純粹」和「抽象」。其中最重要的是，道家對中國人的人格特質形成有所貢獻，賦與了中國人「溫潤如玉」的含蓄優雅，爲此我們應該向道家致上敬意。在中國的歷史中，道教的信徒，無論

52

是王公貴族還是隱遁修士，因為信奉教義信條而發生的趣味橫生的故事滿滿皆是。這些故事的內容充滿軼事、寓意和警句，既有教誨意義又有娛樂效果。我們當然樂意認識故事裡的討喜皇帝，他不會逝去，因為他不曾存在；我們可以隨列子[8]御風而行，體會全然的寂靜，因為我們本身即是那陣風；又或者，我們可以和河上公[9]一同停留在半空中，他活在天地之間，因為他既不屬於天也不屬於地。儘管當下中國的道教怪誕不經，我們依然可以盡情享受其中這些不見於其他宗教的豐富想像。

不過，對亞洲人的生活來說，道家的主要貢獻在於美學領域。中國的歷史學家一般稱道學為「處世之道」，因為它論述的是當下——也就是我們自身。在自身之中，天地與自然相合，過去和未來分離。

「現在」是行進中的「無限」，是「相對」的本質所在。「相對」追求「調適」，而「調適」即是「藝術」。生的藝術就在於對周遭環境不斷的重新適應。

道家接受世俗原始的樣貌，道教徒不同於儒家或佛教徒，試著在這充滿悲哀與愁苦的世界中尋得美好。宋代流傳的三聖嘗醋圖[10]裡頭暗藏的寓意，恰好說明了釋儒道三家不同的教義傾向。釋迦牟尼、孔子和老子站在一缸醋──人生的象徵──前，三人各別用手指沾了醋後品嘗。實事求是的孔子認為醋是酸的、佛陀覺得醋是苦的、老子則表示醋是甜的。

道家主張，若是每個人都能維持物我的和諧，那麼人生的喜劇會變得更加有趣。在俗世的人生劇碼中，成功的祕訣是保持事物的平衡，

在不喪失自我立場的情況下爲他人保留空間。爲了扮演好自己的角色，我們必須對整齣戲有完全的了解。整體的概念絕不能迷失在個體的概念中。這個道理，老子用他最愛的隱喻「空」來說明，他認爲眞正的本質存在於「空」。舉例來說：一個房間的實質是屋頂和牆壁所圍出的空間，而非屋頂和牆壁本身；水壺的用處在於其裝水的空間，而非水壺的形狀或材質。「空」[11] 無所不包，所以無所不能。唯有在虛空之中，運轉才成爲可能。一個人若能將自身轉化成虛空，讓他人來去自如，那麼他就能夠控制一切局勢。整體總是能夠支配局部。

這些道家的觀念對日本人所有的行爲理論產生了巨大的影響，其中甚至包括了劍術和相撲。還有柔術，這個日本人用於自衛的武藝，即取名自《道德經》[12]。柔術借由不抵抗、虛空的招數，在保留自己體力

55

的同時設法引誘對手出招、耗盡對手體力，以便在最後搏鬥中取得勝利。同樣原則的重要性，也被用於闡明藝術的價值。留白，讓觀賞者有機會填補藝術家的欲言又止，因此當面對偉大的傑作你會無法抗拒地受到吸引，直到你彷彿真的成為作品的一部分。空的存在就是讓你能夠進入，填上你所有的美學感受。

精通生命藝術的人即為道家的「真人」。他一出生即進入夢的國度，直到死亡才意識到現實。他大智若愚，為了能隱身於芸芸眾生之中。他「豫兮若多涉川，猶兮若畏四鄰，儼兮其若客，渙兮若冰之將釋，敦兮其若樸，曠兮其若谷，渾兮其若濁。」[13] 對他而言，人生的三寶就是「慈」、「儉」、「不敢為天下先」。[14]

若是我們將注意力轉至禪宗，會發現禪宗強調的正是道家的教誨。

「禪」這個字源自於梵文的「Dhyana」，有冥想之意。禪宗主張，透過冥想能達到最高級的自我實現。禪定是「悟道成佛」的六度之一[15]，而禪宗一派認為釋迦牟尼在晚年的教導中特別強調此一修行方法，並傳授給他的大弟子迦葉。迦葉，即禪宗始祖，他遵循道統，將禪定奧義傳承給二祖阿難，此後代代祖師相傳，一直到第二十八代祖菩提達摩。西元六世紀前半葉，菩提達摩來到中國北方，並成為中國禪宗的創始者。關於那些祖師以及他們所論述的教義，沒有太多確切的記載資料。從哲學的觀點來看，早期的禪學似乎一方面和印度龍樹菩薩的否定論相近[16]，另一方面又與商羯羅大師系統化整理出的不二論雷同[17]。我們現今所熟悉最初的禪宗教義就是由六祖惠能（637-713）流傳下來的。惠能亦是南宗禪的開創者，因該派盛行於中國南方，故稱南宗。惠能之後的馬祖道一（死於788年）將禪的影響擴及到中國人

民的生活當中。馬祖道一的弟子百丈懷海（719-814），創建了禪門叢林，並爲禪寺的管理儀式制定了清規。從馬祖道一之後的禪門宗派辯論中，我們可以發現長江流域一帶的思想見解成爲中國本土的思考模式，取代了早先的印度理想主義。無論各家宗派的主張如何對立，任何人都會對南宗禪的思想與老子教義、道家清談玄學的相似留下深刻印象。《道德經》中提到全神貫注的重要性，以及適當調息的必要，而這些就是坐禪的要領。《老子》一書中，有些精彩的注釋則是出自禪宗學者之筆。

禪宗和道家一樣，也崇尙「相對性」。有禪師定義「禪」是一種在南方星空中體會北斗星的藝術。唯有透過理解對立，才能領悟眞理。禪宗極力提倡個人主義，這一點也和道家如出一轍。唯有關於自身心智

58

運轉的事物才是真實。六祖惠能有次遇到兩個僧人看著寺塔上的旗子在風中飄揚，其中一僧人說：「是旗在動。」另一人則說：「是風在動。」而惠能向他們解釋道：真正在動的既不是風，也不是旗，而是他們的內心。百丈懷海有次和弟子走在林中時遇見一隻野兔，野兔在弟子走近時匆忙逃開，百丈懷海問弟子：「兔子為何要從你身邊逃開？」弟子答：「因為牠畏懼我。」百丈禪師回道：「不，是因為你身懷殺氣。」這段對話讓人聯想到道家的莊子。有一天莊子和朋友[17]在河邊橋上散步，莊子說：「鰷魚出游從容，是魚之樂也。」友人如是說：「子非魚，安知魚之樂？」莊子回他：「子非我，安知我不知魚之樂？」[18]

禪宗常與正統的佛教戒律有所衝突，就像道家思想也常與儒家學說

形成對立的立場。對於禪宗的超凡洞見而言，文字成了思考的阻礙；

佛教經典再如何具有影響力，也不過是個人解讀下的注釋。禪門弟子

致力於與事物的內在本質直接交流，外在附屬的種種都只是領悟真理

的障礙。正是因為對「玄理」的喜愛，比起古典佛門教派的精緻彩繪，

禪宗更喜歡黑白素描。有些禪師認為，比起透過圖像和符號，更應該

竭力透過自身來理解佛，結果是他們甚至成了反對偶像崇拜者。在

一個寒冷的冬天，丹霞禪師[19]曾將木刻佛像劈了用來生火取暖。旁觀

者嚇壞了說道：「怎可如此褻瀆神明！」丹霞禪師冷靜地回道：「我

是想燒取舍利子。」旁觀者生氣反駁：「木雕的佛像怎麼燒得出舍利

子？」丹霞則回答：「如果燒不出來，那麼這木像自然不是佛，那又

怎能說我褻瀆神明。」之後他繼續就著火取暖。

禪對東方思想的特殊貢獻在於，它認可了世俗現實與精神心靈同等重要。事物在大的脈絡下並沒有大小貴賤之分，原子也可能擁有和宇宙同等的可能性。尋求完美的人，必須在自己的生活中發現從內在反射出的光。就這觀點來看，禪寺的組織管理就具有重大意義。除了住持，所有僧眾都會被分配一些照料禪寺的特定工作，令人不解的是，資歷淺的弟子做的是較輕鬆的職務，最受敬重、資歷較深的師兄反而負責了最煩人、低賤的工作。這樣的勞務構成了禪僧修養的一部分，無論多麼細小的動作，都必須做到完美確實。如此一來，許多在禪學上重要的討論，就在庭院除草、廚房削皮或是侍奉茶水的過程中發生。禪從生活中的微小事件構思偉大，這正是茶道的理想。道家為美學的理想奠定了基礎，禪宗則是將理想實踐。

注

1　關尹即伊喜，相傳老子遊歷天下行經函谷關時，為函谷關令伊喜慰留，伊喜後隨老子西行，得授《道德經》。

2　指德裔美籍作家保羅・卡魯斯（Paul Carus，1852-1919）翻譯的《道德經》（Tao Te Ching, The Open Court Publishing Company, Chicago, 1898）。

3　語出《老子》〈四十一章〉，意指淺薄之人無法看到道的本質，還因此嘲笑道的表象，但不被嘲笑的就無法成為道。

4　語出《老子》〈二十五章〉，意指渾然的狀態在天地形成前已經存在，我們聽不到它的聲音看不見它的形體，它不依靠任何外力循環運行不衰竭，可以為萬物的根本，我知道它的名字，把它稱為「道」，又勉強稱它為「大」，它永不停止，運行到遠方，又回到原狀。

5　語出《楚辭》〈漁夫〉，意指真正的聖人不受外在拘束，能隨世俗改變自己的做法。

6　部分歷史學家認為 China（英語）Chine（法語）Sina 等中國、中華的外語稱謂來自於「秦」

62

7. （Chin）的音譯。

8. 白馬非馬是春秋時代由名家提出的名實辯論問題，其中最著名的論據由公孫龍提出，被收錄在《公孫龍子‧白馬論》中。

9. 東漢隱士，真實身分無實際考據。河上公注解的《道德經》被認為是最完整的版本。

10. 春秋時代鄭人列禦寇，所著《列子》與《道德經》、《莊子》、《文子》並列為道教四部經典。

11. 此題材的畫作通稱為《三酸圖》。最早的《三酸圖》畫的是蘇東坡、黃庭堅、佛印三人，後來的畫家改為釋迦牟尼、老子、孔子等佛、道、儒家的代表人物。

12. 「……埏埴以為器，當其無，有器之用。鑿戶牖以為室，當其無，有室之用。故有之以為利，無之以為用。」《道德經》〈十一章〉

13. 《道德經》中有許多關於柔弱的論述，老子貴柔，認為守柔處弱是無為者待人處世的態度。語出《道德經》〈十五章〉，意指：（修道之人）遲疑審慎就如同冬天涉過河川上的薄冰，

14 猶疑拘謹好像在畏懼四鄰窺伺，莊敬恭謹好像在作客，除去執著像是冰雪銷融，敦厚樸實像是未刨開的原木，胸懷寬廣像幽深的山谷，混沌不清像海上的波浪。

15 語出《道德經》〈六十七章〉：「（我有三寶，持而保之。）一曰慈，二曰儉，三曰不敢為天下先⋯⋯」老子認為慈愛、節儉、謙讓是自己要緊守的三件寶物。慈愛能產生勇氣、節儉能走得更廣遠，謙讓才能為萬物之長。

16 六度為大乘佛教中修練成佛的重要途徑，分別為布施、持戒、忍辱、精進、禪定、般若。

17 龍樹菩薩被視為大乘佛教中最重要的論師，在《中論》提出指不生不滅、不斷不常、不一不異、不去不來的八不思想，以否定的論法破斥法有實體存在。

18 商羯羅為八世紀印度思想家，首次將吠陀經中的不二論教義（梵是唯一真實，梵與自我沒有分別）文字化並作說明，對印度教有深遠影響。

19 此處的友人指的是惠施，戰國時代名家的代表人物之一。

語出《莊子》〈秋水篇〉「濠梁之辯」，又稱「魚樂之辯」。

20
—
丹霞天然禪師（739-824），唐代著名禪師。

在茶室中，

茅草屋頂暗示了短暫易逝，

纖細的支柱暗示了脆弱，

竹製支架暗示了輕微，

平凡的建材則暗示了外觀上的拙劣。

這些簡樸事物所體現的精神，

用自身優雅的微光讓一切變得更美好，

而永恆就存在這樣的精神當中。

人只有在內心能讓殘缺成為完整時，

才能領會真正的美。

一件古老的金屬工藝品，

可不能像荷蘭的主婦那樣恣意打理。

花瓶所滴落的清水並不需要拂去，

因為它讓我們聯想到露珠和涼爽。

66

第四章　茶室

茶室

對於在磚石建築傳統下培育出的歐洲建築師而言，日本使用木材和竹子搭建的屋子，似乎還不夠格被納入建築的範疇來討論。一直到最近，才有研究西方建築的權威學者懂得欣賞日本雄偉的寺院，並稱讚其驚人的完美。[1]對待日本代表性的建築已然如此，我們很難冀望外來者能夠領會到茶室微妙細緻的美，以及欣賞它和西方建築截然不同的結構與裝飾原則。

茶室（數寄屋／sukiya），不過就只是一間小屋，或是我們說的草屋。「數寄屋」這個日文詞彙的原義是「雅興之所」（好きの家）。近來，日本許多茶道大師依照自己對茶室的構想與見解，將「sukiya」代入不同漢字，用來表示「虛空之所」（空家）或是「不對稱之所」（數奇屋）。為了一時的詩歌雅興搭建的暫居，所以稱作「雅興之所」；

68

除了滿足當時美學需求的裝飾，沒有其他多餘擺設，因此稱之為「虛空之所」；基於對不完美的崇拜，刻意留下未完成的部分，成為交由想像力填補的神聖之地，所以是「不對稱之所」。自十六世紀以來，日本建築受到茶道理想的影響，直到今日，日本一般的室內裝潢極簡又樸素，看在外國人眼裡可說十分平淡無奇。

日本第一間獨立茶室由千宗易建造，他後來以千利休之名廣為人知[2]，也是日本最偉大的茶道宗師。十六世紀時，在太閣豐臣秀吉的後援下，千利休制定了茶道的禮儀規則，讓茶道儀式臻於完善。在此之前，茶室的格局大小已由十五世紀的著名茶道大師武野紹鷗[3]確立。早期的茶室只是客廳的一部分，是用屏風隔出一塊區域，用來舉辦茶會。隔出來的區塊叫「圍室」（囲い／Kakoi），這個名詞至今仍

用來稱那些非獨立建造、設於房屋內的茶室。獨立建造的數寄屋包含了以下的部分：一間茶室主體，空間大小設計成最多只能容納五人，這個人數讓人聯想到「多過美惠三女神[4]，少於繆思九女神[5]」（more than the Graces and less than the Muses）這個諺語[6]；一間前廳（水屋），是上茶前清洗並放置茶具的地方；一處玄關（待合），是客人在主人邀請進入茶室前的等待場所；還有一條庭園小徑（露地），連接玄關和茶室。

茶室的外觀毫不起眼，大小還不及日本最小的住宅，但建造時所使用的材料卻企圖暗示一種優雅的清貧。而且我們得記住，一切都是出自藝術性的深謀遠慮，在茶室的建造細節上所花費的心思，甚至可能勝過最富麗堂皇的宮殿或寺院。一座理想的茶室，其建造費用會比

普通的宅第還昂貴，除了職人的技術，不論是建材挑選還是建築施工上，都需要相當的謹慎與精確。實際上，能夠讓茶道大師聘請的木匠，在職人裡屬於獨特且光榮的級別，他們的做工之精細毫不遜於漆器工匠。

茶室不僅異於西方建築，與日本自身的傳統建築更是大相逕庭。日本古代的宏偉建築，不論是否與宗教相關，單就尺寸規模來看都不容小覷。那些數百年來在戰火災難下倖存的少數建築，其壯大華麗的裝飾依然令人敬畏。直徑約兩至三英尺、高約三十至四十英尺的巨大木柱，被用來組成結構複雜的網狀托架，撐起承擔了傾斜磚瓦屋頂重量的樑。此類建築的材質和建造方式雖然無法防火，但是堅固程度已被證實足以抗震，並且適合日本的氣候條件。法隆寺的金堂、藥師寺的

71

佛塔[7]，就是日本展現耐久性的木造建築中值得注目的顯著實例，它們幾乎是完整無缺地屹立了近十二個世紀。古寺與宮殿，在內部的裝潢上都不惜成本。在建於十世紀的宇治鳳凰堂[8]裡，我們仍然可以看到色彩繽紛、鑲嵌著明鏡與珍珠母貝的精緻天篷和金箔華蓋，還有曾經妝點牆面的壁畫或雕刻的遺跡。在年代稍晚的日光或是京都的二條城，我們可以發現建物本身包含了大量的裝飾，不論是在色彩搭配還是細節雕琢上，都足以媲美最豪華絢麗的阿拉伯或摩爾人的建築藝術，雖然也因此犧牲了結構上的美感。

茶室的簡樸與純粹主義源自於對禪寺的模仿。有別於其他佛教宗派的僧院，禪寺是僧侶的住所，是供禪門弟子聚會討論和練習禪定的講堂，不用於參拜或朝聖。禪院中除了佛壇後方的中央壁龕以外空無一

物，壁龕裡會有禪宗初祖菩提達摩的塑像，或是釋迦牟尼像加上兩個隨侍在側的尊者迦葉和阿難的雕像。佛壇上供奉著鮮花和線香，用來紀念這些聖賢對禪門的偉大貢獻。我們曾經說過，禪門僧侶在達摩祖師的畫像前依次用一個茶碗喝茶的儀式，奠定了茶道的基礎。

我想在此再補充一點，禪院裡的佛堂就是「床之間」（床の間）[9]——和室裡的上座，擺置了薰陶賓客的繪畫、插花——的原型。

所有偉大的茶師，都是禪的弟子，他們致力將禪的精神融入到現實生活中。因此，茶室與茶會的其他器具設備，多半反映了許多禪的教義。正統茶室的大小以四疊半榻榻米為準，也就是十平方英尺，這基準源自於《維摩詰經》[10]裡的一節經文。在這部有趣的經典裡寫道，維摩詰就是在這樣大小的房間裡，迎接文殊菩薩[11]以及佛門的八萬四千

名弟子，而這則寓言說明了——對領悟眞理者而言，空間的概念並不存在。另外，「露地」，也就是連接玄關到茶室的庭園小徑，象徵了禪定的第一個階段——通往自我啓發之道。露地的作用是將茶室與外在世界的連結斷開，喚出清新的感官知覺，有助於完全享受茶室本身的美感。

當一個人進入了這個庭園小徑，走在常青樹的斜光樹影下，踏著鋪著規則不一的鋪石小路，看地上躺滿散落的乾枯松針，再穿越滿布青苔的石燈籠，他一定不會忘記自己的心靈是如何脫離世俗思考並得到昇華。茶室讓人身處都市中心，卻又感覺置身遠離文明塵囂的森林。至於通在創造祥和與純淨的效果上，茶道大師展現了偉大的獨創性。至於通過露地時所喚起的原始心境，則因茶師不同而有所差異。有些茶道大

師追求全然的清寂，比如千利休，他主張庭園小徑的設計秘訣存在於這首日本古代的和歌[12]中：

極目眺望遠海濱，
不見春櫻無秋葉，
只得岸邊簑草屋，
寂涼秋日夕陽下。

其他茶師，像小堀遠州[13]，則尋求不同的效果。遠州認為庭園小徑的概念可從以下詩句[14]中發現：

一抹黃昏月，夏林遠海間。

小堀遠州想表達的意思並不難揣測，他希望創造出一種剛剛清醒的靈魂徘徊在模糊舊夢間的意境，讓潛意識沉浸在甜美的柔光中，渴望著廣闊天空下的自由。

賓客經過如此安排的小徑，沉澱心靈後寧靜安詳地來到聖殿，若是來者為武士，他會將配刀放到屋簷下的刀架，因為茶室是至上的和平之屋。接著賓客要彎腰屈膝，通過一扇高度不到三尺的矮門。所有賓客，不論身分高低貴賤，都必須如此，這個設計是為了教人懂得謙恭。賓客在「待合」休息等待時，便一起商量決定入席的順序，接著不出聲響地依序進入茶室入座，並先向「床之間」的掛畫或插花行禮致敬。一直到所有客人就座，喧囂不再，房間內除了鐵壺煮水的沸騰聲外寂靜無聲，主人才會現身。由於壺底鐵片的設計，鐵壺在歡唱著

獨特的旋律，彷彿是雲層覆蓋了瀑布的震盪迴響，又如遠方大海的驚濤拍岸，像是橫掃竹林的狂風暴雨，又像遙遠山丘的松籟陣陣。

茶室斜頂低簷的設計只容許少許日光進入，因此即使在白天，茶室內的光線仍十分柔和。從屋頂到地板，一切的色調都是樸素的，賓客也必須謹慎選擇不唐突的衣著。茶室裡古色古香，任何新取得的物品皆禁止使用，只有竹製茶筅和麻布茶巾是例外，兩者皆是無瑕的嶄新潔白，形成室內的顯著對比。不過無論茶室和茶具看上去多麼老舊褪色，一切都是絕對的乾淨。茶室裡最陰暗的角落也是一塵不染，若有塵埃，主人便不是茶人。身為茶人的首要條件就是要懂得如何打掃、擦拭、洗滌，因為打掃與拭塵也是一門藝術。一件古老的金屬工藝品，可不能像荷蘭的主婦那樣恣意打理。花瓶所滴落的清水並不需要

拂去，因為它讓我們聯想到露珠和涼爽。

在這一點上，有個關於利休的故事，充分說明茶道大師對整潔的想法。有次利休看到兒子少庵[15]在庭園小徑打掃與澆水，當少庵完成工作時利休說：「不夠乾淨。」他吩咐兒子再做一次。經過一小時的努力打掃，少庵對利休說：「父親大人，已經沒有什麼可以清理的了，石階已經刷洗三遍，石燈籠和樹木都灑了水，苔蘚和地衣也青翠欲滴，哪怕是一根細枝，或一片落葉，地上都找不著。」「蠢蛋」利休訓斥道：「庭徑不是這樣打掃的。」說著，利休步入庭中，他搖晃了樹木，瞬間金黃緋紅葉片散落，庭園裡布滿秋日錦緞的碎片！利休所要的並非只是潔淨，還有美感和自然。

「雅興之所」這個名字暗示了茶室是為了滿足個人的藝術需求而建

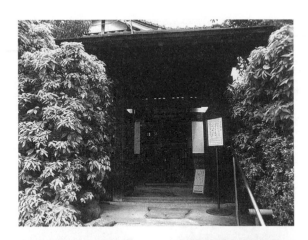

位於京都的待庵（妙喜庵），
被認為是現存唯一由千利休建造的茶室。

造的。是茶室為了茶人所建，而不是茶人為了茶室而存在。建造茶室並非為了流傳後世，而是因為一時的喜好。每個人都該擁有自己房子的想法，源自於日本民族的古老習俗。神道[16]有個迷信，規定當一家之主去世時，其他人必須搬離屋子，騰出此住所。當時這個做法，也許有未能闡明的衛生上的考量也不一定。另一個古老習俗是，新婚夫婦應該收到一間新落成的房子來居住。古代國家之所有頻繁遷都，正是由於這些習俗。伊勢神宮這座供奉天照大神的最高神社，每二十年會進行一次重建，這是古代儀式延續至今的一例。只有易拆易建的木造結構建築才能讓遵循這些習俗成為可能。如果是較為耐久、磚石設計的建築，那麼遷都移民就將不可行。確實在奈良時期之後，日本採用了更堅固、更厚重的中國式木造建築，也就不再頻繁遷都了。

不過，隨著禪宗的個人主義在十五世紀躍上主導地位，禪宗與茶室的關聯也為它的古老思想灌注了更深刻的意義。傳承了佛教的無常理念以及精神支配物質的修行要求，禪宗思想只將房屋視為身體暫時的庇護所。就連身體本身，也不過就是荒野中的一座草屋、一個單薄的遮蔽處，由四周雜生的野草紮捆而成，當草束鬆開之時，草屋也將消散於原野。在茶室中，茅草屋頂暗示了短暫易逝，纖細的支柱暗示了脆弱，竹製支架暗示了輕微，平凡的建材則暗示了外觀上的拙劣。這些簡樸的事物所體現的精神，用自身優雅的微光讓一切變得更美好，而永恆就存在這樣的精神當中。

茶室必須對應個人的獨特品味來建造，這是藝術具有生命力的強制原則。想要盡情品鑑藝術，就必須忠實對待眼下的生活。這不是在

81

說我們無須理會後代子孫的評論，而是我們更應該試圖去享受當下；這也不是說我們應該漠視過去的創作，而是我們應該試著將古人的創造融入到自己的感知當中。盲目遵從傳統與公式，會束縛建築個體的表達。在現代的日本，建築盡是對歐洲的無意義模仿，對此我們只能悲泣嘆息。我們也詫異，為何最先進的西方國家的建築會如此缺乏原創，只見重複的老舊樣式充斥其中？或許我們正在經歷藝術的民主化時代，同時等待著某個大師出現，來開創一個藝術的新王朝。但願我們能喜愛古人多些，抄襲他們少些！據說，古希臘之所以偉大，正是因為他們從不依賴過去。

「虛空之所」，這個稱呼除了傳遞無所不包的道家思想，還包含了茶室中的裝飾主題必須不斷更換的概念。除了滿足美學氣氛的暫時性

82

擺設，茶室裡是絕對的虛空。在某些場合一些特別的藝術品會被放入，而其他時候所有的擺設物品為了增進中心主題的美，都經過精心挑選與妥善安排。一個人無法同時聆聽多首不同的樂曲，只有專注於某個中心目的，才可能真正地領悟到美。因此，日本茶室的裝飾原則，與經常將房屋內部裝潢得像博物館一樣的西方裝飾系統恰好相反。對於習慣簡單裝飾、時常變換擺設方式的日本人來說，西方的室內裝潢永遠充滿不計其數的畫作、雕像和古玩，給人一種炫富的庸俗印象。即使是大師傑作，在長久觀賞下還能感覺享受，也需要強大豐富的鑑賞力。歐美家庭中的百姓，肯定是擁有無止境的藝術感受能力，才能日日面對家中混亂的色彩與形狀。

「不對稱之室」，則代表著裝飾結構的另一個層面。西方評論家時

常指出日本的藝術作品缺乏對稱性，這也是道家理想透過禪道發展出來的結果。以二元論思想爲根本的儒家，以及崇拜三身一體的北傳佛教[17]，在對稱性的表現上絕不會持相反意見。事實上，如果我們去研究中國古代的銅器，或是唐朝與日本奈良時代的宗教藝術，會發現它們對於追求對稱性的持續努力。在日本，古典的室內裝飾在布置上確實講求勻稱規律，然而道家與禪宗對於完美的見解卻與此相異。（道家與禪宗）哲學上的動態本質，使得他們將重點放在追求完美的過程，多過於完美本身。人只有在內心能讓殘缺成爲完整，才能領會眞正的美。生命與藝術的活力存在於活力的成長可能性當中。在茶室裡，這樣的可能性被留給每個客人，由他們發揮想像來完成與自身相關的整體美感效果。自從禪宗思想成爲思考主流，遠東的藝術刻意避開了不只表示完整也代表了重複的對稱性。整齊劃一的設計被認爲會

84

危害生機勃勃的想像力。因此，風景、花、鳥成了畫家偏好的描繪主題，而不再是人物刻畫，後者呈現的就是觀看者本身。我們經常過於凸顯自我，儘管這些虛榮或自我關注已逐漸變得反覆單調。

茶室中，避免重複的顧慮一直都在。用來布置房間的各類物品必須經過精心挑選，在顏色和樣式上避免重複。如果擺放了真的花，掛畫裡就不能再出現花；如果用了圓的煮水壺，盛裝清水的容器就要有稜有角；如果茶碗是黑色釉彩，茶葉罐就不能選黑色漆光；如果要在「床之間」擺放香爐或花器，必須注意不可以置於正中央，以免空間被平分。甚至「床之間」的支柱所用的木材也應該有別於茶室內其他支柱，以打破室內的單調。

這又是日本的室內裝飾法則與西方的不同之處，在西方我們會看到

物品被對稱地陳列在壁爐與室內其他地方。在西式住宅裡我們常見到無謂的重複，當我們試著和主人談話，卻發現本人的等身畫像正在他背後盯著我們。我們不禁納悶，到底哪個才是真的？是畫像裡的他，還是在講話的他？隨即我們會感覺到一股奇妙的確信，他們兩者中必定有一個是冒牌貨。有多少次在宴會裡我們坐在餐桌前，盯著飯廳牆上琳琅滿目的裝飾，不知不覺間開始消化不良。為何要掛上狩獵戰利品的畫？為何要擺放魚類或果物的精緻雕刻？為何要展示傳家餐具？是為了讓我們想起曾在此處用餐、如今不在人世的祖先嗎？

茶室的簡樸與脫俗，讓它成為遠離外界煩擾的世外桃源。那裡，也只有在那裡，人們才能不受打擾地獻身於對美的崇拜。十六世紀時的茶室，為投入日本國內統一與重建的惡狠武士及政治家提供了

86

難得的喘息。十七世紀，在德川幕府極度形式主義的盛行下，茶室爲藝術精神的自由交流提供了唯一的可能。在偉大的藝術作品前面，沒有大名[18]、武士、平民之別。今時今日，工業主義讓這個世界變得越來越難見到眞正的高雅。今日不正是我們最需要茶室的時候嗎？

注

1　此處指的是美國建築大師拉爾夫・克拉姆（Ralph Adams Cram，1863-1942）與他在一九〇五年出版的《Impressions of Japanese architecture and the allied arts》。

2　千利休（1522-1591），日本戰國時代到安土桃山時代的茶人，有茶聖之譽。原名田中與四郎，法號宗易，利休是當時的天皇所賜的居士號。

3　武野紹鷗（1502-1555），日本戰國時代富商、茶人，日本茶道創始者之一，為千利休的師傅。

4 美惠三女神（The Graces）：希臘神話中宙斯與歐律諾墨的女兒，分別是光輝女神阿格萊亞、歡樂女神歐佛洛緒涅、激勵女神塔利亞，三女神為人間帶來美麗歡樂，象徵體現人生的美好。

5 繆思九女神（The Muses）：希臘神話中天神宙斯與記憶女神寧默心的九個女兒，分別掌管繪畫到音樂等藝術領域，被視為創作靈感的來源。

6 語出羅馬古諺，原諺語形容晚餐時客人人數不應該少於美惠女神人數、至多是繆思女神人數。

7 皆位於日本奈良縣，建於七世紀，為現存最古老的木造建築群。心柱結構的木塔被日本學者證實具有卓越的防震性能。

8 位於京都的平等院，建在池中島上，被平安時代的人視為人間極樂淨土。堂內的繪畫、工藝、雕刻均為國寶級文物。

9 日式房間的一種造景，通常位於房間角落，比其他地方高上一截並擺設掛軸或插花，又稱凹間。一開始起源於禪院佛壇，用來放置供奉物品，現代的用途則為陳列插花與畫軸，營

88

16 15 14 13 12 11 10

10 造茶道氛圍，或是烘托其他藝術品。

11 大乘佛教的經典，全名為《維摩詰所說經》。以釋迦牟尼佛時代的佛教修行者維摩詰為主角，流傳最廣的是東晉鳩摩羅什的譯本。

12 佛教四大菩薩之一，代表智慧。

13 「見渡せば　花も紅葉も　なかりけり　浦の苫屋の　秋の夕暮れ」作者為日本鎌倉時代初期的歌人藤原定家（1162-1241）。

14 小堀正一（1579-1647），安土桃山時代的藩主、茶人、建築師，遠州之名來自於他的武家官位。

15 「夕月夜　海少しある　木の間かな」《茶話指月集》。

16 千少庵（1546-1614），千利休的養子，後來成為千利休的女婿。

日本的原生宗教，特色是泛靈多神信仰。佛教傳入日本後，日本人開始以「神道」一詞來

18　17

區分傳統信仰與漢傳（大乘）佛法。

北傳（大乘）佛教認為佛具有三種身：「應化身、報身、法身」。

泛指日本古時候有領地的諸侯。

崇敬古物是人類性格中最美好的特質之一，我們樂意將它發揚光大。／

若僅憑時代痕跡就肯定大師的成就，那我們仍然是愚昧的。／

即使如此，我們還是允許對歷史的共感凌駕在審美判斷之上。

人們表面上對藝術抱持狂熱，

卻不是以真實的情感為根基。

在這萬象世界裡，

我們所看到的，

終究只是屬於自己的意象──

我們固有的氣質會影響我們認識事物的方式。

藝術大師不朽，

因為他們的愛與不安一遍又一遍活在我們當中。

92

藝術鑑賞

聽過「伯牙[1]馴琴」這則充滿道家思想的傳說嗎？

太古時代，龍門峽谷中矗立著一棵梧桐樹，實為樹林之王。梧桐抬頭即可與天上繁星交談，根深植大地，青銅色的盤根與沉睡地底的銀龍之鬚交纏錯繞。有天，一道行高深的術士將此樹做成神奇古琴，只有最偉大的樂師才能馴服此琴桀驁不馴的靈魂。長久以來，中國皇帝將此琴視為珍寶，眾琴師竭盡心力相繼嘗試，冀求在琴弦上奏出美妙旋律，全數無功而返。眾琴師的悉心竭力，只換來古琴鄙視的刺耳音調，不屑與他們所唱之曲應和。古琴不願被駕馭。

終於，鼓琴高手伯牙來到了古琴面前。他像撫慰狂野不羈的馬兒般輕撫琴身，柔觸琴弦。然後開始歌詠自然四季，高山流水，喚醒了梧桐所有的記憶。再一次，春天的香甜氣息在枝葉間嬉戲穿梭，生氣

94

勃勃的瀑布沿著峽谷奔流而下，對初萌的花朵開懷大笑。倏地，耳邊傳來如夢似幻的夏日音調，伴隨著蟲鳴唧唧，細雨綿綿，杜鵑悲啼。聽！有虎長嘯，迴盪山谷，在荒涼秋夜裡，月亮鋒利如劍，霜草上刀光閃爍。最後，冬日降臨，大雪紛飛，天鵝成群盤旋空中，冰雹歡欣地敲擊樹枝，嗒嗒作響。

接著伯牙曲調一變，轉而歌詠愛情。森林在搖擺，如同陷入情網思緒出神的年輕男子。高空之上，白皙明亮的雲朵像驕矜的少女，拂掠而過，不願停留，獨留地面上一道曳長陰影，絕望般幽黑。曲調再轉，伯牙改謳謳戰爭之歌，短兵相接，戰馬奮蹄。古琴聽了，在龍門捲起一場狂風暴雨，銀龍騎乘穿梭如閃電，排山倒海的轟雷落入山谷。

皇帝欣喜若狂，連忙詢問伯牙馴琴的成功秘訣。伯牙答道：「陛下，

他人會失敗，是因為他們只是自顧地歌唱，而我則是讓古琴選擇自己想要的曲調。到最後究竟是琴是伯牙，還是伯牙是琴，連我自己也分不清楚了。」

這則故事精妙闡述了藝術鑑賞的奧秘。藝術的傑作是以人類最細膩的情感心弦演奏的交響樂。真正的藝術是伯牙，而我們是龍門古琴。在美的神奇撩撥下，我們內心深藏的琴弦被喚醒，顫抖振動著回應美的呼喚，心靈與心靈彼此交談。我們傾聽無言之語，凝視無形之物。大師喚起了我們無法預測的音符。長久以來被遺忘的記憶帶著全新意義回到我們身邊。被恐懼扼殺的希望，我們害怕面對的渴望，都挺身在嶄新的榮耀下。我們的心靈就是供藝術家上色的畫布，他們的色彩顏料是我們的情緒轉換，他們的明暗光影就是我們的喜悅悲傷。因

此，大師傑作存在我們之中，我們就是大師的傑作。

鑑賞藝術不可或缺的，是感同身受的心靈交流，而且必須以相互禮讓為基礎。觀賞者必須培養適當的態度來接收訊息，正如同藝術家必須知道如何傳達。擁有大名身分的茶人小堀遠州，留給我們以下難忘的話語：「接觸偉大的畫作，有如臨近偉大的君主。」要想理解一件傑作，你必須卑躬俯首於前，屏息等待它的隻字片語。宋朝一知名評論家，曾作出一番迷人的自白，他說：「年少時，我讚揚畫出自己喜愛的作品的大師，但隨著鑑賞力成熟，我開始讚揚自己，因為是我讓大師配合我的喜好畫出我喜愛的作品。」令人惋惜的是，鮮少有人會竭盡心力去探究大師的心境。由於我們的執拗無知，對於大師，我們連簡單的禮儀也不願意奉上，導致錯失眼前的美學盛宴。大師永遠可

以端上美食佳餚，只因我們不懂品嘗，只能落得飢腸轆轆。

對於那些有同理心的人，傑出的作品會成為活生生的現實，把我們拉進友誼的羈絆。藝術大師不朽，因為他們的愛與不安一遍又一遍活在我們當中。真正打動我們的，是靈魂而非雙手，是人性而非技術，藝術的呼喚越是人性，我們的回應就越發自內心。正是因為藝術大師與我們之間存在這層奧秘的理解，我們才能與羅曼故事或詩歌裡的男女主角一同受苦，一同歡喜。有日本莎士比亞之稱的近松2，規範了劇本寫作的首要原則，其中之一是作家必須向觀者吐露秘密。他的幾個學生提交了劇本希望能獲得認可，只有一篇合乎他心意。這個學生的腳本內容與莎士比亞的《錯中錯》有些相似，描述一對雙胞胎兄弟因為被錯認而遭受苦難的故事。近松如此評論：「這才是一齣戲劇該

具有的精神，它顧及了觀眾，讓台下的人知道的比演員還多，他們會知道故事在哪個環節出了錯，然後為那些無辜地奔向自身命運的可憐角色感到惋惜。」

關於如何把秘密透露給觀眾，無論東方還是西方，凡是偉大的藝術家都明白暗示手法的價值。當我們凝視大師傑作，面對無限開闊的思想，誰能不油然生敬？大師的作品是如此親切帶有共鳴，與此相比，現代的陳腔濫調顯得多麼冷漠有距離！於前者，我們能感受到人心流露的溫暖，而後者就只有形式上的致意罷了。現代的藝術家過於追求技術，以致很難自我超越，如同那些未能喚醒龍門古琴的樂師，他們只知道歌詠自己。他們的作品或許擁有科學技術，但完全不具人文素質。日本有句古諺說道，女人千萬不可愛上貪慕虛榮的男人，這種男

人的內心沒有縫隙能讓愛情灌注並充滿。在藝術方面，虛榮同樣是致命的，它會扼殺感同身受的共鳴情緒，這一點無論是對藝術家或是觀眾來說都一樣。

在藝術中，志同道合的靈魂的結合是最神聖的事。在交會的那一刻，藝術愛好者超越了自我界限。他既存在，眨眼間又不存在。他因此對「無限」驚鴻一瞥，但雙眼畢竟不是口舌，無法表達出他的喜悅。他的靈魂從物質的束縛中解放，隨著萬物的節奏律動。正因如此，藝術變得與宗教類似，讓人類更加高尚尊貴。也是這樣的心靈相通，使得傑出的作品成為神聖之物。在古代，日本人對於偉大藝術家的作品抱持著強大的敬意。茶道大師守護著珍寶像是它含有宗教上的秘密一般，通常需要打開一個又一個的盒子，才能達到聖地——那柔軟絲絹

所包裹的聖潔聖物。這樣的寶物極少陳列展示，只有受邀請的人才有幸一睹風采。

在茶道盛行時期，對於太閣[3]等級的將軍來說，關於打勝仗後的獎賞，稀有珍貴的藝術品比起分封領地更能讓他們滿意。而許多受到日本大眾喜愛的戲劇，是以著名藝術傑作的失而復得作為主軸。舉例來說，在一齣戲裡，細川侯[4]的宅邸收藏了一幅雪村周繼的知名達摩畫作。一日，由於負責看守的武士的疏忽，讓府邸意外起火，這名武士下定決心不顧一切危險也要挽救珍貴的畫作，他衝進火場將掛畫緊握在手，卻發現所有出路都被火焰阻斷，只想著要保護名畫的他，用佩刀在自己身上劃出一條又長又深的切口，撕開衣袖將雪村的畫包起來後，塞進自己裂開的傷口。火勢最終完全撲滅，在殘煙餘燼中，發現

101

一具半燒焦的屍體，而名畫完整如初地被安放在他的體內。諸如此類的故事聽來雖嚇人，倒也說明了忠誠武士的奉獻，以及日本人對藝術傑作的看重程度。

然而，我們必須謹記，藝術只有在當它對我們訴說的時刻才具有價值。如果我們本身的同理心與萬物共存，那麼藝術便是萬物共通的語言。我們有限的生命、傳統與因襲的力量，還有與生俱來的本能，都限制了我們享受藝術的能力。甚至連我們各自的獨特個性，在某種意義上也限制了我們對藝術的理解，我們的審美人格僅從過去的創作作品來找尋自身的喜好。的確，透過修養，可以拓展藝術鑑賞的感覺能力，我們開始懂得欣賞今日之前無法理解的美感表現。不過，在這萬象世界裡，我們所看到的，終究只是屬於自己的意象──我們固有的

102

氣質會影響我們認識事物的方式。連茶道大師也只收藏完全符合他們個人鑑賞品味的物件。

關於這點，有個小堀遠州的故事倒是值得一提。遠州的眾弟子曾經誇讚老師，認爲他的藝術收藏展現出絕佳品味。他們說：「每件收藏都令人不由得讚嘆，這表示老師您的品味比利休還高啊，因爲欣賞利休的收藏的人，一千人裡只有一人。」遠州聽到此話，悲傷地回道：「這不過證明了我是多麼地平庸。偉大的利休勇敢獨愛符合自己喜好的作品，而我在無意識下卻在迎合大眾的品味。實際上，利休才是那萬中選一的茶道大師啊。」

令人著實遺憾的是，在今日，人們表面上對藝術抱持狂熱，卻不是以眞實的情感爲根基。我們身處在民主時代，卻無視自己內心的眞

103

實感受，轉而對受大眾歡迎的事物投以喝采。他們選擇昂貴，而非精
緻；他們追求時髦，而非美麗。對一般大眾而言，所謂的藝術饗宴，
比起他們假裝仰慕的文藝復興早期或足利時期的藝術巨匠，繪有插圖
的期刊這樣的產業主義下的價值產品來得更容易下咽。對他們來說，
藝術家的名字比作品本身的品味還重要。這就像幾世紀前一中國評論
家所說的：「世人以耳評畫。」正是因為如此缺乏真正的鑑賞力，導
致今日可怕的經典贗品觸目皆是。

另一個大眾常犯的錯誤是將藝術和考古混淆。崇敬古物是人類性格
中最美好的特質之一，我們也樂意將它發揚光大。古代大師開闢了啓
蒙後世的道路，理當值得尊敬。數百年來，他們通過批評無傷地來到
你我面前，榮光依舊，光是這個事實本身就值得我們尊敬。但是，若

僅憑時代痕跡就肯定大師的成就，那我們仍然是愚昧的。即使如此，我們還是允許對歷史的共感凌駕在審美判斷之上。當藝術家與世長辭，我們會獻上肯定的花束。十九世紀孕育了進化論，在此之上，也造就了我們見林不見樹的習性。收藏家渴望收集到能展現一整個時期或流派的藝術作品，卻忘了比起再多的各時期或流派的平庸作品，單單一件大師的傑作能給予我們更多啟發。我們總是忙於分類，但無暇欣賞。為了所謂科學化的展示方式而犧牲掉藝術的美感，成為今日許多美術館的致命傷。

當代藝術所提出的主張，無論在任何重要的生活企圖下，都不容忽視。現今的藝術才是真正屬於我們的藝術——是我們自身的倒影。譴責現代藝術也就是在譴責我們自己。我們說當前這個時代沒有藝術可

言，誰又該為此負責？我們狂熱崇拜古人的作品，卻不重視自身擁有的可能性，實在令人羞愧。藝術家還在苦苦奮鬥，他們疲憊的靈魂在人人冷漠鄙視的陰影下苟延殘喘！在這個以自我為中心的世紀，我們又能提供甚麼靈感來鼓舞他們？過去的人或許會同情現代文明的匱乏，而未來的人則會嘲笑我們的藝術貧瘠。我們正在摧毀藝術，同時也在摧毀生命中的美好。但願有道行高深的術士把社會的主幹做成巨大的古琴，讓它的弦在天才的撫觸下，高亢回聲。

注

1

——春秋時代晉國琴師。伯牙的事跡曾見於《列子》、《荀子》、《呂氏春秋》，以與知音鍾子期的故事聞名後世。

2 近松門左衛門（1653-1725），本名杉森信盛，日本江戶時代人形淨琉璃與歌舞伎的作家。

近松生平創作了上百齣人形淨琉璃、三十多齣歌舞伎，提出「虛實皮膜論」等藝術論。

3 平安時代起，從攝政或關白等官位退下的人即稱為太閤。

4 細川忠興（1563-1646），日本戰國時代武將，與父親細川幽齋同為著名茶人，為茶道流派三齋流的始祖。

相傳，
古代佛教高僧出於對眾生的無盡悲憫，
收集了被暴風雨打落一地的花朵，
將花朵置於水瓶，
他們成了最早的插花者。

茶師的插花作品，
若是被搬離了原先設計的位置，
將會失去它的重要意義。
這是因為，
無論是它的線條或比例都經過特別設計，
以求和環境融為一景。

花的獨奏已經妙趣橫生，
而在繪畫和雕刻的協奏下，
一切令人心醉神迷。

108

花 第六章　花

在春寒料峭的黎明，當樹林間的鳥兒用抑揚頓挫的語調竊竊私語，難道你不覺得牠們是在和伴侶訴說關於花的消息嗎？當然，人類對花朵的喜愛，必定和情詩的地位共存已久。不經意地散發香甜，靜謐中飄散芬芳，除了花朵，還有什麼更適合拿來象徵處女般純潔靈魂的綻放？當原始時代的男人首次向他愛慕的少女獻上花環，他超越了內在的獸性。也因此，他戰勝了原始本能的需求，進化成人類。而當他領會到這無用之舉的微妙作用，他進入了藝術的領域。

無論快樂或悲傷，花是我們永遠不變的朋友。我們與花共食共飲，同歌共舞，嬉戲賞玩，婚禮與命名皆有它們的陪伴，喪禮與致哀更是不能沒有它。敬神有百合相隨，冥想時有蓮花相伴，連列陣衝鋒時也在胸口別著薔薇和菊花，我們甚至還試圖與花交談。沒有花，人們該

110

如何獨活？失去花的世界，光是想像都令人害怕。對臥病在床的人來說，鮮花帶來了多麼大的慰藉呢？花兒為疲憊心靈的陰暗處帶來幸福之光。它們寧靜的溫柔，恢復了我們在宇宙間逐漸消逝的信心，就像對美麗孩童的專注凝視，會喚回我們失去的希望。當我們被埋葬在塵土之下，也是它們在我們墓前哀悼憂傷，久久不願離去。

可悲的是，人類儘管與花為伴，卻無法隱藏尚未完全脫離獸性的事實。撕開外在的羊皮，藏在底下的惡狼馬上就會露出尖牙利齒。有人說，男人十歲時是動物、二十歲時是狂人、三十歲時是失敗者、四十歲時是騙子、五十歲時是罪犯。或許他會成為犯罪者是因為他從未擺脫獸性。對人類而言，沒有其他事物比飢餓還真實，沒有任何事物比內心的渴望還神聖。一座又一座的神殿在我們眼前崩塌瓦解，但唯有

一座聖壇永遠屹立不搖，我們在那座聖壇上燒香祭拜至高的偶像——就是我們自己。此神祇何其偉大，而金錢就是祂的先知！為了向祂獻祭，我們不惜踐踏自然。我們吹噓說自己征服了物質，卻忘了自己其實早被物質征服。打著文化與教養的名號，還有甚麼惡行是我們沒做的！

告訴我，溫柔的花兒啊，繁星的淚滴啊，當你佇立庭園中，向歌頌著陽光露水的蜜蜂點頭致意時，可有察覺前方等待著你的可怕命運？此刻，在夏日微風吹拂下，請你盡情地作夢，搖擺，嬉鬧。明日一隻無情的手將會勒緊你的喉嚨。你將被扭斷，被撕扯得支離破碎，還會被帶離你寧靜的家園。那狠心的兇手，她或許也長得艷美俏麗，她也許說著你們是多麼地可愛漂亮，同時手上還沾滿你們的鮮血。

告訴我，這樣的行為友好嗎？被幽禁在某個無情女人的頭髮上可能是你的命運，倘若你是男人，你可能被塞在某個女人的衣襟扣眼裡，而她根本不敢正眼瞧你。你甚至可能被禁錮在某個狹窄的器皿裡，只能靠汲取些許死水來緩解那警示著生命即將逝去的令人發狂的乾渴。

花兒啊，倘若你身處於日本天皇的國土，也許會遇上一個手持剪刀小鋸的可怕人物。他自稱為花道名家，主張自己擁有和醫生一樣的權利，而你則出於本能地厭惡他，因為你知道醫生總是試圖延長患者生病的痛苦。他會將你修剪、彎折，並將你扭轉到你不可能做到的姿勢，還認為這是你本來就該有的樣子。他會像整骨醫師一樣，將你的肌肉扭曲，讓你的骨頭錯位。他會用火紅的燒炭幫你止血，把鐵絲插進你體內助你循環。他規定的飲食菜單中有鹽、醋、明礬，有時還

加入硫酸鹽。當你似乎快要昏厥時，他會用沸水澆在你腳上。他誇口說正因為有他的治療，你才能苟全性命又多活幾個禮拜。難道你不會希望，與其如此，還不如當初落入惡人手裡時立即斃命？你上輩子到底犯了多大的罪孽，要讓你今世受到如此懲罰？

相比東方花道名家如何對待花朵，西方社會肆無忌憚浪費花朵的方式更加駭人聽聞。在歐洲和美國，每天被剪下用於裝飾舞廳與宴桌而且翌日即丟的花卉數量，必定龐大地驚人。若是將這些花串起來，說不定可以做成足以覆蓋整個大陸的花環。如此輕率對待生命的行為，花道名家的罪行在相比之下顯得微不足道。至少他懂得節省自然資源，深思熟慮後才挑選出受害者，並對其死後的遺骸致上敬意。在西方，花卉的展示似乎是炫耀財富的一種方式——也就是一時的愛好。

歡宴結束後，這些花朵都去哪了呢？沒有甚麼比看到一朵枯萎的花朵被無情扔在糞堆上更令人憐惜的了。

為何花兒生得如此紅顏，又如此薄命？微小的昆蟲都會蜇人，甚至連最溫馴的動物被逼入絕境時，也會奮力一搏。因身上羽毛可拿來做帽飾而被人類盯上的鳥兒，能夠飛離獵人的追捕；因絨毛外皮而被人類覬覦的動物，在人類靠近時能夠隱藏自己。唉！我們唯一知曉有翅膀的花客就是蝴蝶了，其他的只能無助地站在破壞者前面。若是他們曾在死前痛苦尖叫，那悲鳴也從未傳到我們冷酷無情的耳朵裡。人類對待那些默默付出關愛我們的花兒，總是如此粗暴殘忍，終有一天，這些最好的朋友會因此棄我們而去。難道你沒注意到野生花卉正逐年減少嗎？看來是野花中的智者告訴它們先趕緊離開，等到人類變得更

有人性再說。或許它們已經舉家移居天國了。

對於那些種花植草的人，我們常報以美言。抱著盆栽的人比握著剪刀的人要來得仁慈許多。他會為了適當的陽光與水量而掛心，為了害蟲的侵犯而奮鬥，因為霜害嚴寒而害怕，因為枝芽晚萌而焦慮，因草木桐生茂豫而興高采烈，在一旁觀看的我們也感到欣慰。在東方，花卉栽培的藝術自古有之，而詩人最喜愛的花草以及對花草的仰慕之情，也經常被記載在故事或詩歌當中。隨著唐宋時代陶瓷藝術的發展，據說精美的容器被用來盛放花草，這些容器已經不是花盆，根本就是鑲著寶石的花草宮殿了。

每株花草都有專人隨侍在旁，用兔毛製成的軟刷細細清洗每片綠葉。有文獻寫道，牡丹必須由盛裝打扮的美麗女侍為它沐浴，而冬梅

116

則須由蒼白清瘦的僧人為它灌溉。在日本，有一齣足利時代[1]廣受大眾喜愛的能樂《鉢木》，故事內容講述一個窮困潦倒的武士，在寒冷的夜晚裡由於沒有生火燃料，他為了招待漂泊在外的僧人就砍下自己珍愛的栽物作為柴火。事實上，這個僧人不是別人，正是北條時賴[2]，日本版《天方夜譚》的主人公。這個武士的犧牲也算得到了回報，直至今日，這齣戲碼仍舊能賺得東京觀眾的熱淚。

古代的人對嬌弱的花朵呵護至極，防患於未然。唐玄宗將許多黃金小鈴掛在庭園裡的樹枝上，用來驅趕野鳥。春季時，該皇帝還會率領宮廷樂師到庭園，以輕柔樂曲來取悅花兒。在日本，有塊古雅木碑相傳是由宛如日本的亞瑟王的傳說英雄源義經[3]所寫，至今還留存在某間寺院[4]。這塊木碑是為了保護一棵美麗的梅樹所立的告示，特別之

117

處在於碑文的內容存有尚武年代的殘酷幽默。碑文中先提及此樹開花之美，接著寫道：「凡折此樹一枝，將斷其一指。」現代社會不知道能不能也施行這項法律，來懲罰那些任意摧花折木以及糟蹋藝術作品的人！

不過，即使將花草種植在盆栽裡，我們還是會忍不住懷疑這是人類利己的私心表現。為何要將那些花草帶離家園，還要求它們在陌生的環境中綻放呢？這不等於像是將鳥兒囚禁在籠裡，還要求牠們在其中歌唱和交配一樣嗎？誰知道，或許在你溫室裡的蘭花，對人造的熱度感到窒息，卻只能絕望地渴求再看一眼故鄉的南方天空？

理想的愛花人士應該是到花草原生棲息地探訪的人，就像陶淵明一樣，坐在殘破的竹籬前，與野菊對談[5]，或是像林和靖[6]，漫步在西

湖的黃昏梅林裡，沉醉在暗香浮動中。據說，周茂叔[7]為了讓自己的夢能與蓮花的夢交織結合，會讓自己在小舟中休憩。基於同樣的愛花精神，日本奈良時期最著名的光明皇后[8]如此唱道：「吾若摘汝枝，必玷汙汝身，同汝立草原，願獻三世佛。」

然而，我們也不用太多愁善感。我們應該少追求奢華，多壯闊自己的胸襟。老子云：「天地不仁[9]。」弘法大師說：「生生生生暗生始，死死死死冥死終[10]。」無論我們轉向何方，都面向毀滅。變化，才是唯一的永恆——人們為何不能像迎接生命一樣來迎接死亡？生與死不過是一體的兩面，如同是毀滅，向前或向後看也是毀滅。向上或向下看是毀滅。變化，才是唯一的永恆——人們為何不能像迎接生命一樣來迎接死亡？生與死不過是一體的兩面，如同梵天的晝與夜。透過老舊事物的瓦解崩壞，新生才成為可能。人類曾用許多不同的名號，來崇拜死亡這個不留情面的仁慈女神。拜火教徒

在火前，迎接的是吞噬一切的陰影。時至今日，日本神道教徒仍拜倒於冰冷純粹的劍魂之下。神秘之火吞噬的是人類的軟弱，聖潔之劍劈開的是欲望的枷鎖。代表天國希望的鳳凰，來自於我們自身的灰燼，從欲望中解放得到的自由，讓我們理解人性的更高境界。

裁剪花卉、彎曲它的手足，倘若透過這樣能形成嶄新形式，讓整個世界的思想更加崇高，那麼有何不可？我們不過是邀請它們加入，讓我們一起為美犧牲。我們將自己獻身於「純淨」與「簡樸」，以此作為彌補。茶道大師當初建立了對花的崇拜，便是基於這樣的想法。

凡是熟知日本茶道大師與插花名家作風的人，必定會注意到他們面對花草時抱持著像面對宗教般的敬畏。他們不會任意摘探，而是依照心中描繪的美的結構，一枝一花，慎重挑選。若是不慎剪下了

超過必要的數量，他們會深感羞愧。其中必須明言的是，若是花朵帶葉，大師會連枝帶葉地使用，因為他們的目標是去呈現植物生命的整體美感。這一點，和其他許多方面一樣，他們的方式與西方國家有所不同。在西方，我們多半看到的是一枝枝的花梗，就像是沒有軀幹的頭，被雜亂地插在花瓶裡。

當茶道大師把花整理成他滿意的樣子，會置於壁龕裡，也就是日本房間中的上座。花的周圍將不會再出現其他任何擺設，除非是搭配上有特殊的基於美感的理由，否則就連一幅畫也不行，那會影響花的效果。花就像登基的王子坐在那裡，當賓客或弟子進入茶室時，都必須先向花朵深深鞠躬致意，才能與主人寒暄。插花的傑作會被繪製成圖並出版，目的是啟發尚未精通此道的愛好者。以茶道中的花道為主題

的文學作品更是汗牛充棟。當花草枯萎凋零，大師會輕柔地托付予河水，或者小心翼翼地埋於土堆中。有時甚至還會立碑以示紀念。

插花藝術似乎和茶道同時誕生於十五世紀。相傳，古代佛教高僧出於對眾生的無盡悲憫，收集了被暴風雨打落一地的花朵，將花朵置於水瓶，他們成了最早的插花者。據說足利義政時期偉大的畫家及鑑賞家相阿彌[11]，是早期精通插花的大師之一。茶道大師珠光[12]以及池坊流派的創始者專應[13]，都是他的弟子。池坊流之於日本花藝史，就如同狩野派之於日本繪畫史一樣，表現都是輝煌卓越。

十六世紀後期，隨著利休讓茶道臻至完美，花道也有了充分的發展。利休，以及他那些知名的後繼者如織田有樂、古田織部、光悅、小堀遠州、片桐石州等人，在創新茶道與插花的搭配手法上相互競

122

爭。然而，我們必須牢記，茶道大師對花的崇拜，只是他們的美學儀式的一部分，並沒有成為獨立的信仰。

插花擺設，就跟茶室中其他的藝術作品一樣，從屬於整體的裝飾計畫。也是因為如此，石州[14]才會規定說，若是庭園有雪，屋內就不能再用白梅擺飾。「喧鬧」的花種也會被嚴格地排除在茶室外。茶師的插花作品，若是被搬離了原先設計的位置，將會失去它的重要意義。這是因為，無論是它的線條或比例都經過特別設計，以求和環境融為一景。

對於花本身的崇拜，是從十七世紀中葉「插花名家」出現後才開始的。這樣一來，插花從茶室中獨立，除了花瓶帶來的限制外，沒有其他規則需要遵守。新的插花觀念與插花方法都是可能的，因此產生了

許多原理與流派。十九世紀中葉，某個作家曾說他能夠數出一百多種不同的插花流派。大體來說，這些流派可以分爲兩大分支：形式主義派與寫實主義派。形式主義派的插花流派以「池坊」爲首，就和繪畫界的狩野派學者一樣，旨在追求古典理想主義。有紀錄記載，池坊派早期大師的插花作品幾乎能將山雪[15]和常信[16]的花卉畫作再現。另一方面，寫實主義流派正如其名，以自然爲模仿對象，只有在爲了追求美感上的統一時，才會修正表達形式。正因如此，在此流派的作品中，我們能夠感受到相同與浮世繪或四条派[17]的繪畫所帶來的悸動。

若是有充裕的時間，我們可以深入去了解這個時期各家花道大師所制定出的構圖原則，或是細部處理的規定，進而看出主導德川時期裝飾藝術的基礎原理，這將會是挺耐人尋味的研究。我們可以發現裡面

124

已經論及指導原理（天）、從屬原理（地），以及調和原理（人），而任何未能體現這些原理的插花作品，將被視為乏味荒蕪且死氣沉沉。另外，花道大師也強調插花要能呈現出三種面貌：正式的、半正式的，以及非正式的。所謂正式的，可說是如出席舞會的打扮，隆重華貴；半正式的，就像喝下午茶時的穿著，大方優雅；非正式的，就是閨房中才看得到的裝扮，嬌媚迷人。

對我們個人而言，相較於花道名家的作品，茶道大師的插花更容易引起我們的共鳴。茶人的插花藝術在於恰如其分的配置，因為真實貼近生命而打動人心。在寫實主義派和形式主義派相對照之下，我們該稱它為寫實派。茶道大師認為挑選完花卉後，他們的職責已了，接下來就是讓花草去訴說自己的故事。在晚冬時節進入茶室，或許我們會

看到一枝纖細的山櫻，搭配著含苞待放的山茶花，反映了冬日即將遠去，並預告春天將要到來。而若是在惱人的炎夏正午進入茶室，我們也許會在壁龕的陰暗涼爽處發現，一枝百合插在懸掛的花瓶裡，當露珠從花瓣上滴落時，彷彿在向生命的愚昧微笑。

花的獨奏已經妙趣橫生，而在繪畫和雕刻的協奏下，一切令人心醉神迷。石州曾在淺盆中放了水生花草，表示湖泊與沼澤植物，而淺盆上方的牆掛著相阿彌所繪的野鴨飛天的畫軸。另一個茶道大師紹巴[18]，則是將一首描述海岸孤寂之美的詩、一座漁夫小屋形狀的青銅香爐，以及海濱上的一些野花，組合配置在一起。當時紹巴的一個客人曾記述道，他在此整體構成中感受到晚秋的氣息。

花的物語可說是無窮無盡，且讓我們再聽一則。在十六世紀，牽牛

126

花在日本尚屬罕見植物，然而利休種有整庭園的牽牛花，並且悉心照料。這消息傳到太閤耳裡，便提出想要觀賞，利休於是邀請太閤於某日早晨到他家中喝早茶。到了約定的那天，太閤走過庭園，卻未見任何牽牛花的形跡，只看到剷平的地面，鋪滿了精美的卵石與沙礫，這個專制君王按捺著怒氣進入茶室，映入眼簾的景象，則完全撫平了他的情緒。在壁龕上，精工珍貴的宋代銅器裡，躺著一枝牽牛花——不正是整座茶室庭園的女王！

從這類的例子中，我們可以看到「花祭」的完整意義，而或許花兒本身也能理解這些意義。它們不像人類一樣懦弱，有的花以壯烈死亡為榮——日本櫻花就是如此，將生命交予風，任憑擺布。在吉野山[19]或嵐山如吹雪般滿天落下的櫻花下佇立的人，一定能體會這個道理。

那一瞬間，櫻花像鑲滿珠寶的雲朵般盤旋，在水晶般的清澈小河上飛舞，然後隨著歡鬧的水流遠離，彷彿在說：「再會了春天，我們將航向永恆。」

注

1 即室町時代（1336-1573）。

2 北條時賴（1227-1263），鎌倉時代第五代幕府。

3 源義經（1159-1189），平安時代末期武士，兄弟反目最後自縊，被視為悲劇英雄。

4 作者注：須磨寺，位於神戶近郊。

12 　村田珠光（1423-1502），日本室町時代茶人、僧人，「侘茶」的創始者。

11 　相阿彌（不詳-1525），日本室町時代山水畫畫家。

10 　即空海（774-835），日本佛教真言宗的開山祖師。語出《秘藏寶鑰序》，意指生命的潮流不會停歇，萬物都會面臨死亡到來的時刻。

9 　「天地不仁，以萬物為芻狗。」語出《道德經》〈第五篇〉，意指天地無為，任萬物自己生長。

8 　光明皇后（701-760），聖武天皇的皇后，形象慈悲為懷，曾廣設澡堂與醫療設施。

7 　周敦頤（1017-1073），北宋理學家，著有《愛蓮說》、《通書》等書。

6 　林和靖（967-1028），北宋詩人，一生與梅花仙鶴相伴，隱逸山林。留有「疏影橫斜水清淺，暗香浮動月黃昏」等詠梅名詩句。

5 　語出陶淵明《飲酒詩》「採菊東籬下，悠然見南山。」

13 池坊為日本花道的代表流派。一五四二年，池坊二十八世池坊專應著《池坊專應口傳》將其中「立花」的插花理論和技術體系化。

14 片桐貞昌，日本江戶時期茶人。為茶道石州流的始祖，又名片桐石州。

15 狩野山雪（1589-1651），日本江戶時期畫家，京都狩野派（京狩野）的後繼者。

16 狩野常信（1636-1713），日本江戶時期幕府御用畫家。

17 日本繪畫流派，江戶後期到明治初期為京都畫壇的主流。居住於京都四条的吳春為此派始祖，畫風為寫實上加入文人畫的樣式。

18 里村紹巴（1525-1602），日本戰國時代的連歌師。

19 位於日本奈良縣中部。

茶師教導我們著裝要素淨樸實，

用正確的態度來蒔花弄草，

他們強調人類生來便喜愛簡樸，

並展示了謙遜之美。

即使假裝幸福美滿也是徒勞。

不諳自我調適秘訣的人，

在愚昧勞苦的人生大海中，

在嘗試維持內心平靜的路上，

我們的步履蹣跚，

甚至連面對水平線上的浮雲，

我們都看到暴風雨的前兆。

第七章　茶の宗匠たち

茶道大師

在宗教裡，「未來」在我們身後。在藝術裡，「當下」即是永恆。茶道大師認為，要能夠真正地欣賞藝術，只有將藝術融入生活才有可能。因此，他們透過在茶室成就的高度風雅，試圖調整自己日常生活的一切。任何情況下，都要維持心靈的平靜。然後，要謹慎言語，不可破壞周遭環境的和諧。服裝的剪裁、顏色、身體的姿勢，以及走路的樣子，全都是個人藝術特質的表現，萬不可等閒視之。若是不讓自己成為美麗的事物，就沒有資格去追求美。茶道大師努力在這一點超越藝術家，讓自己成為藝術本身。這便是唯美精神的禪。只要我們願意用心去看，就會發現到處都存在完美。正如利休喜愛引用的一首古詩所云：「白雪覆丘陵，花苞藏雪中，唯有盼花者，能見春草萌。」[1]

茶道大師確實在諸多方面為藝術帶來了顯著貢獻。他們徹底地革新

了古典時期的建築與室內裝潢，建立了一種在〈茶室〉一章中提過的新式風格，甚至影響了十六世紀後的所有皇宮及寺院建築。多才多藝的小堀遠州，在桂離宮、名古屋城、二條城，以及孤篷庵等建築上留下了可證明他天賦的印跡。所有著名的日式庭園，皆是由茶道大師所設計籌畫。而陶藝家，無不竭盡心力運用自己的精湛技巧來製造茶會上使用的器具，由此可見，日本的陶器，若是沒有受到茶道大師的啓發，勢必無法達到今日的卓越品質。任何研究日本陶器的人，必定對「遠州七窯[2]」耳熟能詳。

在日本，許多紡織物以構思出該顏色或設計的茶道大師爲名。事實上，在任何一個藝術分野，都能見到茶道大師的才華蹤跡。至於他們對繪畫與漆器的巨大貢獻，更毋須贅言。日本繪畫界中極爲傑出的流

派，就是源自於茶道大師本阿彌光悅[3]，他同時也是知名的漆器藝術家與陶藝家。光悅的孫子光甫或是外甥孫光琳及乾山的出色創作，擺在光悅的作品旁邊，幾乎要顯得黯然失色。世人所稱的琳派，其整體都是在表現茶道的精神。在此派的粗獷線條裡，我們似乎能感受到大自然的生命力。

茶道大師在藝術領域的影響重大，但若是與茶道對日常生活的影響相比，則顯得微不足道。從日本上流社會的禮儀習俗，到居家的布置細節，都能感受到茶師的身影無處不在。日本許多精緻料理以及上餐方式，都是他們的發明。他們教導我們著裝要素淨樸實，他們指導我們用正確的態度來蒔花弄草，他們強調人類生來便喜愛簡樸，並向我們展示了謙遜之美。事實上，透過他們的教誨宣導，茶已經進入人們

136

的生活。

在這片愚昧勞苦的人生大海中，我們在波濤洶湧中載浮載沉，不諳自我調適秘訣的人，即使假裝幸福美滿也是徒勞，始終過得悲慘痛苦。在嘗試維持內心平靜的路上，我們的步履蹣跚，甚至連面對水平線上的浮雲，我們都看到暴風雨來臨的前兆。然而，向永恆奔去的翻騰人生巨浪中，還是有喜悅和美麗。何不躍入這大海之中？或是像列子一樣，乘颶風而行？

唯有與美共生之人，才能絕美地死去。偉大茶師的臨終時刻就如同他們生命中的其他時光，高尚而優雅。茶師永遠追求與宇宙萬物的律動維持和諧一致，他們也為進入未知世界早早做好了準備。「利休最後的茶會」作為悲劇性的莊嚴的極致，將會流傳百世。

利休與太閤秀吉之間有著長遠的友誼，這個偉大的武將對利休極為尊重。然而，與專制君主的友誼始終是種危險的榮耀。那是個充滿背叛，甚至連最親的親族都不能相信的時代。利休不願當個卑躬屈膝的諂媚者，自然時常與那些性情激烈的贊助者起衝突。利休的敵人利用了他與太閤之間產生嫌隙的時機，誣告他涉及一件毒害太閤的陰謀。

「利休準備奉上一碗摻有致命劇毒的茶」，這樣的耳語傳到了秀吉那裡。光是讓秀吉起疑心，就已經構成即刻處死的充足理由，憤怒的君主並未留給他任何的辯解餘地。大罪之人被恩賜的唯一特權，是以保有自裁的尊嚴。

在利休預計自盡的那天，他邀請了主要弟子來參加他最後的茶會。到了約定的時間，賓客悲傷地聚集在玄關前。當他們望向庭園小徑，

138

樹木似乎在傷心顫抖，葉子沙沙作響，彷彿無處可歸的遊魂在竊竊私語。而灰色的石燈籠就像是站在冥府大門前的莊嚴守衛。此時，茶室飄來一陣稀有的薰香，原來是主人邀請賓客入席的召喚。客人依序入席就座。壁龕裡掛著一幅字畫，出自古代僧人以萬物轉瞬即逝為主題的勁道書法。水壺在火爐上沸騰歌唱，如同對著即將離去的夏日傾吐哀憂心情的蟬。不久，主人進入茶室，依序向賓客奉茶，客人也輪流默默飲盡，主人則是最後才喝完。根據茶道禮法，位於首席的客人此時會徵求檢視茶具的許可。利休把所有器具連同字畫放到客人面前，在所有人對這些珍藏之物的美表達讚賞後，利休將它們一一贈與客人，當作紀念。唯獨茶碗他自己留下。「受我這不幸之人的唇所玷汙的茶碗，不應再供給世人使用。」語畢，將其摔成碎片。

茶會結束，賓客強忍淚水，向主人做最後的告別，然後離去。只剩一個最親近的弟子，受利休之託留下來見證他的最後結局。接著利休脫下茶會衣裳，慎重摺好並放在坐墊上。隱藏在內，潔淨無垢的白色死亡裝束於此時顯露。他溫柔地凝視著那即將奪走他性命的短劍上的閃耀刀鋒，吟詠著絕世詩句：「歡迎至此，永恆之劍，貫穿佛陀，穿透達摩，開汝之道。」

臉上帶著微笑，利休邁向了未知的國度。

2 指燒製江戶時代茶道大師小堀遠州喜歡的茶具的七個地方。

3 本阿彌光悅（1558-1637），江戶時代書法家、畫家。書道光悅流的始祖，也是琳派創始者之一。

岡倉天心　略年表

西曆	年齡	
1862	0	出生於幕府末年的開港地橫濱，本名岡倉覺三（天心爲用於詩作等的別名），自幼接受雙語教育。
1871	8	因父親三度再婚，被寄養在神奈川的佛寺，跟隨和尚學習漢學、佛學思想。
1887		**大政奉還**
1880	17	畢業於第一屆東京大學文學部，成爲文化部官員。
1886	23	與美國哲學家費諾羅沙（Ernest Francisco Fenollosa, 1853-1908）一同前往歐美進行藝術考察。
1889	26	籌辦「東京美術學校」（東京藝術大學的前身），翌年擔任校長。

費諾羅沙

142

1894	1898	1902	1903	1904	1906	1910	1913
35	39	40	41		43	47	50

日清戰爭（即甲午戰爭）（～1895年）

與畫家橫山大觀、橋本雅邦等人創立了「日本美術院」。

前往印度探訪佛跡，與詩人泰戈爾建立友誼。

《東洋的理想》（The Ideals of the East）於倫敦出版。

《日本的覺醒》（The Awakening of Japan）於紐約出版。

日俄戰爭（～1905年）

《茶道》（The Book of Tea）於紐約出版。

擔任波士頓美術館東方美術部門部長。

於美國執筆歌劇《白狐》（The White Fox）劇本，因病回國。逝世於新潟的療養山莊。

泰戈爾

岡倉的弟子、
日本近代畫壇
巨匠 橫山大觀

143

國家圖書館出版品預行編目資料

茶道：茶碗中的人心、哲思、日本美學 / 岡倉天心作；王思穎譯 . -- 初版 .
-- 新北市：不二家出版：遠足文化發行 , 2017.08
　面；　公分
譯自：The book of tea
ISBN 978-986-94927-7-5(平裝)
1. 茶藝 2. 日本
974.931　　　　　　　　　　　　　　　　　　　106012241

茶道：茶碗中的人心、哲思、日本美學
（茶之書 新譯本）

作者 岡倉天心｜譯者 王思穎｜責任編輯 周天韻｜封面設計 朱疋
內頁插畫 比利張｜內頁設計 唐大為｜行銷企畫 陳詩韻｜校對 魏秋綢
總編輯 賴淑玲｜社長 郭重興｜發行人兼出版總監 曾大福
出版者 不二家出版／遠足文化事業股份有限公司｜發行 遠足文化事業
股份有限公司 231 新北市新店區民權路 108-2 號 9 樓 電話 (02)2218-1417
傳真 (02)8667-1851 劃撥帳號 19504465 戶名 遠足文化事業有限公司
印製 成陽印刷股份有限公司 電話 (02)2265-1491｜法律顧問 華洋國際專利
商標事務所 蘇文生律師｜定價 260 元｜初版一刷 2017 年 8 月｜初版六刷
2022 年 11 月

—本書如有缺頁、破損、裝訂錯誤，請寄回更換—